妙筆耕心

楷書心經——

崔中慧 / 著

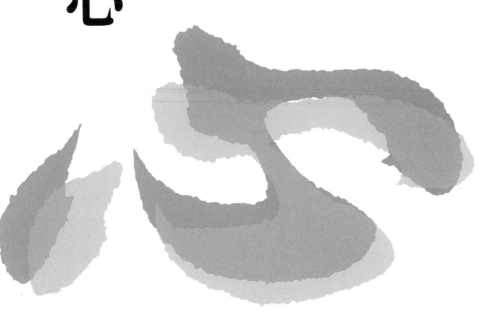

【自序】 以筆耕心寫《心經》

多年來教書法鈔經，曾寫了幾套不同字體的《心經》書法，每期新班都需複印幾十份的《心經》稿子，所以動念想要出版成書，卻因忙於學校教學，書稿就一直擱在書架上。最近因著疫情關係，授課也採用線上教學，面對世界的災難與巨變，心想自己還能為社會提供什麼安心的力量？除了網路學習，鈔經或許可以陪伴更多人安住當下。

因此，重新整理舊稿，希望能和大家分享鈔經的平安喜悅。這疊《心經》稿子原是當年為了教學，用半天時間一氣呵成寫好的。時隔多年，從筆墨的字裡行間，還讀得到當時筆觸的溫度，還能感受當時自己教學生的那份熱情與喜樂。這份稿子雖然並不是最完美的一份書帖，但覺得保留一份真實的紀錄，可見證這些年來與香港結緣的一個足跡。透過這次的出版

因緣，不只重新整理舊作，並新增《心經》的基本知識，同時提供更多鈔經心法和筆法重點的詳細說明，以及鈔經修行的方法，令讀者更易入門。希望大家在世界封閉的時候，可以在有限的空間裡，讓心靈悠遊在筆墨法海中。

大學時期，總覺得學校裡的知識，無法滿足自己對心靈的追求，因著對書法的熱愛，開始尋師訪道。因緣際會之下，有機會跟隨幾位老師學習書法與國畫，其中一位啟發我開始鈔經的是王壽蘐老師。王老師一生命運傳奇而坎坷，十六歲在父親的安排下結婚，婚後育有四名子女，但有兩個身體殘疾，所以她大半生為了子女奔波於各大醫院。看著老師窘迫的遭遇，我經常去她家裡幫忙，後來還把在圖書館的正職都辭去，前後大約有十年。

我在王老師的鼓勵下，不但開始鈔經，也教兒童書法班。老師告訴我：「中慧，你以後就教孩子寫書法，可以這樣與人結緣。記得要教孩子禮貌規矩，進來教室，教導孩子們見到佛像要先禮敬。」從此，寫書法與教書法成了我多年業餘的興趣，也練了一手好字。

學佛的過程，難免進進退退，年輕時對佛法還沒有堅定信心，遇到挫折困難時，也不懂如何調適，難免有怨惱。後來遇到一位善知識，釋疑解惑，她建議我可以鈔經、誦經、念佛。在其鼓勵下，我開始認真抄寫《藥師經》與《地藏經》。也因此，不安的心逐漸穩定，慢慢克服了一些現實的困難，婚後單獨一人遠赴倫敦進修碩士，除了研讀敦煌佛教藝術，有空也持續鈔經。

回臺灣工作之餘，也幾乎天天鈔經，若有假期，甚至一寫就是一整天，彷彿進入一種境界，可以一輩子就這樣寫下去，沉浸在法海中。尤其每當抄寫《華嚴經》的偈頌時，經典文字似乎有種力量，撫平了塵勞，也重燃繼續前行的動力。

在生活中難免會有逆緣，令自己不堪負荷，若遇到心有懈怠或疲乏時，我一想起王老師的艱苦，及聖嚴師父艱辛的弘法之路，便會提起正念，激勵自己。這些年，鈔經陪伴我度過許多人生起伏，腦海裡深深刻著師長的身影，讓我知道人生的方向，每個人的「心『經』」是不同的。

剛接觸佛教時，讀到《華嚴經》，發現文字不但優美，讀誦其音韻時，可以感受到字句的節奏感，便隨手將一些經句抄寫在筆記本中，一得空就會再三閱讀鈔經筆記，這是自己最早開始鈔經的方式。後來參訪佛寺時，有位法師結緣了一本《金剛經》和聖嚴法師的《正信的佛教》，就此開啟了和法鼓山的因緣。

後來，曾在安和分院教書法鈔經的蘇子修老師，由於忙到分身乏術，便推薦我去教課。

二○○三年接到農禪寺法師的電話，希望我能協助大殿落成時，佛像裝藏佛經的抄寫。由於沒有裝藏寫佛經的經驗，我便詢問了幾位愛好書法的好友，一起來鈔經供佛。在大家互相激勵之下，二○○三年自己也花了半年時間專注抄寫多部佛經，其中的《阿彌陀經》、《金剛經》、《藥師經》，在二○○四年法鼓山大殿佛像落成時，裝藏供佛。

當時大家抄完經，並全部裝裱完成，法師建議在裝藏之前，於安和分院舉辦一次展覽，聖嚴師父也特地來參觀。在裝藏和鈔經展前，二〇〇四年中，我申請到香港大學佛學研究中心再進修讀書的機會，到了香港，才完成以佛教寫經研究的博士論文。

那時得知香港道場還沒有老師教鈔經，於是我就開始了書法鈔經班。某一期鈔經班開課，有位師兄帶著兩個兒子來上課，他非常認真地問我：「老師，可不可以請您教我兩個兒子寫他們的名字？」當時我很詫異，難道連名字也不會寫嗎？原來，由於歷史原因，香港的中小學校教育是以英文為主，許多人閱讀與書寫中文的訓練不足，也沒有機會學習書法。從那以後，每次課堂，除了鈔經，必定會教他們寫自己的名字。後來，這一家人都非常認真來上課，從未缺席，讓我心裡深受感動。

我有次拜訪仰慕的書法家林隆達老師，見他的書櫃裡保存了一疊小楷《心經》，那是林老師多年旅行途中所寫。他只要出去旅行，必定隨身攜帶筆、墨、紙，準備大約A4大小的宣紙，每到一個新的地方，就寫一遍蠅頭小楷的《心經》。在旅行的路途中，一般人的心多半是浮動的，而他卻能寫出二百六十字沒有一筆敗筆的《心經》，這也是動中禪的實踐。

佛教的法門中，無論念佛、禪修或鈔經，任何一門都是鍛鍊我們安心的法門，即使不會打坐，以筆耕心寫《心經》，這支筆，可以是毛筆、畫筆、硬筆，方寸之中，千萬塵勞如「涓滴細流匯江海，此心安處是吾鄉」。這當下心安之處，就是佛國淨土！

鈔經不但可以鍊心，可以安定身心，更可以結合修行，實現六度萬行，希望藉此《妙筆耕心——楷書心經》的出版，分享多年書法鈔經的心得與筆法。鈔經一點都不難，只要你願意靜下心來拿起筆，就能從一筆一畫之中，體會到佛法的醍醐之味。

目錄

第一篇

鈔經鍊心

有妙方

佛教書法鈔經源流

古代佛教經典的流傳

一百多年前，外國探險家偶然從敦煌石窟發現了浩瀚的佛教經卷，佛教由印度傳入漢地的足跡，因而從塵沙埋藏中被揭露。這些探險家分別將經卷帶回本國，大量的佛教寫經飄洋過海，分散到世界各地，也讓這些重見天日的佛教經典，再度綻放光芒，使敦煌學成為舉世矚目的研究顯學，引發許多學者開始研究這些寫卷的書寫源頭。

據佛經記載，古印度人書寫佛經，曾使用貝葉、樺樹皮、素絹等做為材料。當時或許有抄寫佛經的傳統，但由於年代久遠無法考證，多數佛弟子都必須口誦心持佛陀教法。佛陀涅

槃後，弟子們為了傳承聖教，僧眾聚集開會，由阿羅漢弟子們口誦佛陀的教法，經僧團審定後，結集經藏，前後歷時數百年，逐漸形成部帙龐大的佛教經、律、論三藏。

在阿育王的推動下，佛教由印度向外傳播。漢代以來，許多梵、漢高僧求法取經，往來於絲路，透過譯寫流通佛經，此為佛教初期主要的弘法活動。漢代中國發明造紙術，紙、素絹、帛等都成為書寫佛經的材料。自東漢到宋、元，譜寫了長達一千一百年的佛經翻譯史。歷史上許多高僧都是佛經翻譯家，例如四大名僧：鳩摩羅什、真諦、玄奘與不空，為佛教保存了最珍貴的文化遺產。

根據佛經翻譯史及古代佛經遺存，可將佛經流傳的發展歸納為四個階段：

一 初期寫本階段

漢、晉時期，譯場組織還未定型，也尚未獲官方支持，傳譯語言、組織規模較小，還未規範化，此期以竺法護的譯經貢獻最大。譯場譯出的經典，由寫經生抄寫正本與複本，正本保留於主譯場或寺院，複本則流通到各地不同寺院。古代交通不便，有些信奉佛教的商人，往來於絲綢之路，也為寺院僧人將佛教經典送至遠方，成為護持佛教發展的重要助力。

二 奠基時期

十六國魏晉時期，仍是寫本階段，以翻譯名家鳩摩羅什為代表，不但有更多高僧傳譯經典，譯場組織也漸具規模。道安大師建立佛經譯場的組織，設置校對、正義、考正、潤文等環節，並確立譯經的原則，使得佛經的傳譯更符合軌範。

三 興盛時期

佛經翻譯至隋、唐時期，達於鼎盛。譯場組織不只分工更加嚴密，也有更多專業的寫經生參與。由於帝王與地方政府官員積極護法，佛教影響力得以廣布，帶動了經典的大量需求，也促進印刷術的興起。世界上現存最早的佛經印刷本，就是唐代的《金剛經》。

四 寫本與印刷本並行時期

由於印刷工藝的發展，到了宋代，不但開始有官方刊刻大藏經《開寶藏》，也有私人刊刻的《崇寧藏》，是佛經流傳史燦爛的里程碑。雖然印刷術非常發達，佛經的抄寫流通仍同

時並行，一直延續到明、清。

來到數位時代，當我們在電腦前閱讀電子佛典的《大藏經》時，如能想到古往今來有無數的人在默默護持佛法，才得以便利地讀經，內心便會生起一股感恩暖流，更加珍惜得之不易的法寶。

鈔經
Q&A

書法鈔經和一般練習書法有何不同？

練習書法具有修身養性的益處，中國文人長期薰習書藝，自然而然擁有深厚的人文修養。而歷來不少文人常喜讀經、鈔經，因為可以啟迪生命智慧。

書法鈔經和練習書法的不同之處，主要可分為三點：

1. 動機不同：書法鈔經是為了修行和供養，較不著重強調書藝美感的個人創作。

2. 功能不同：鈔經的主要功能非為練字，而是鍊心。轉貪、瞋、癡煩惱，為戒、定、慧功德。

3. 對象不同：一般書藝主為和文友交流，並分享於愛好書藝文化的社會大眾。而書法鈔經既是為供養佛，和十方無量諸佛連線；也是為宣流佛法，讓人可因此廣結法緣。

佛教鈔經的特色

現代弘法以數位方式流通經典，雖是萬般便利，但鈔經在歷史上，卻有著無法抹滅的特色與文化價值。我曾有幸至敦煌觀閱經卷，紙張雖然因為年久，首尾已殘缺，但上頭的書法卻相當精美，極為珍貴。敦煌藏經洞遺存的鈔經，展現了豐富多彩的佛教寫經特色，以下將從寫經生、寫經書法及裝幀方式等面向，略加介紹。

一 多元民族的寫經生

印刷術發明以前，典籍主要依賴手工抄寫，以抄書為業的人，稱作「經生」或「寫經生」。佛教傳入中國，這些抄書人也加入抄寫佛經的行列，當中更有人參與譯經，並協助鈔經流通，所以鈔經者的身分包括僧人、專業與庶民寫經生。

漢、晉時期，是佛教在中國由播種生根進入興盛發展的重要階段，許多西域高僧來華與漢人合作譯經，有的學習漢字書法，有的發願抄寫佛經流通。由於這些寫經生的默默奉獻，佛經得以快速流通，佛教逐漸在漢地扎根。有些敦煌經卷的題記，還有寫經生的名字，讓人可以得知他們來自何處，例如有的寫經生姓安、史、康等，便是中亞粟特人。

二　多種語言文字的寫經書法

敦煌寫經採用多種不同語言文字書寫，其中的漢文寫本，涵蓋從四世紀到十一世紀，展現歷代各異其趣的書風，有正楷、隸書、行書、草書、篆書。有官方或民間的書法，有的書風典雅端正，有的瀟灑飄逸，也有些是平日的練習書寫。有的筆法迥異於正楷或隸書風格，甚至可以觀察出寫經者兼具漢、梵或中亞文字書寫的能力。敦煌也有其他中亞及各少數民族語文的佛經，例如由漢文翻譯為粟特文的佛經，可知當時佛教是多民族的共同信仰。

三　莊嚴精美的經典裝幀

由於佛經代表佛陀的法身，三寶弟子無不以最珍貴的材料書寫，或採用最精美的裝幀來莊嚴經典。例如北魏宣武帝曾供養以香汁研墨書寫的《華嚴經》一百部，以及金字書寫於素絹的《華嚴經》。唐代玄奘法師曾向高宗武后進獻金字抄寫的《心經》，可見泥金寫經的珍貴。敦煌藏經洞所保存的許多佛經，都用當時最好的麻紙或宣紙書寫，其中以泥金書寫於磁青紙的唐代《法華經》經本，展現佛弟子以最珍稀之寶至誠供養之心。

此外，古代佛經裝幀形式包羅萬象，有卷軸裝、梵筴裝、粘頁裝、蝴蝶裝、包背裝、經

鈔經對弘法的影響

佛經在中國的傳播，主要有兩個途徑：一是梵僧攜帶經典入華；二是中國僧人西行印度取經。佛教初傳階段，翻譯與抄寫是弘法的第一步，譯寫的工作多半在佛經譯場或寺院進行。從初期寫本發展到印刷本佛經，乃至現代的電子佛典，早期的寫本佛經都功不可沒，為佛法的弘揚奠定了最重要的基礎。

佛法與經典需依賴五種法師，才能令正法住世：一為能夠記憶不忘的「受持法師」；二為能正心端坐讀經的「讀經法師」；三為能習讀成誦的「誦經法師」；四為能深明經義為他人解說的「解說法師」；五為能書寫流通大法的「書寫法師」，所以佛經的書寫至為重要。

折裝、縫綴裝等，均可見於敦煌遺珍。佛經鈔經為求實用美觀，進而產生種種的經典文化，例如敦煌收藏的《心經》寫卷，有便於攜帶的袖珍「卷軸裝」，也有精美的疊紙縫繩「縫綴裝」。

漢文佛經的書寫綿延近二千年，無形中促進佛教物質文化的發展，除逐漸研究改進書寫材料的精良，也推動佛經裝幀及印刷術的發明，這些在世界文明史上，都有深遠的影響。

漢、晉時期，佛教發展尚未奠定基礎，許多西域來華僧人在篳路藍縷中，展開艱難的弘法之路。南北朝時期，佛經譯場皆為當時政治、經濟、文化與佛教中心，也是高僧駐錫弘法之地，對佛教發展起了關鍵作用。鳩摩羅什在長安，展開大規模的佛經翻譯與抄寫複本流通。《金剛經》就是在羅什翻譯之後，抄寫流通，才廣傳迄今。鳩摩羅什有一位出家僧弟子慧融，為了弘揚戒律，曾發願抄寫三千部菩薩戒本以流通後代，這是佛經譯場的寫經僧，以寫經發願弘法的典範。

由於帝王、政府官員或佛弟子發願鈔經供養，也帶動鈔經風氣，有的為培福累積功德，有的為報恩而供養經像。前述北魏宣武帝曾供養《華嚴經》，這是帝王請專業寫經生抄寫的宮廷寫經。魏晉南北朝時，也開始有了民間的佛教團體，由在家信眾舉行佛事齋會、誦經、寫經等，使得民間佛教信仰逐漸扎根。

唐代玄奘西行印度求法，帶回大量經典，回國後組織國家譯場，大規模譯寫佛經，使佛教發展達到鼎盛。武則天曾於其生母楊氏去世時，為報親恩，發心供養《金剛經》與《法華經》各三千部，其中一部宮廷寫經生抄寫的《金剛經》，保存於敦煌藏經洞，展現極為端嚴秀美的唐楷寫經。《金剛經》的流行，影響所及，有唐玄宗為之註釋，也間接引領文人書寫佛經的風潮。

同時，經典題材成為藝術創作的元素，許多藝術家投入創作寺院壁畫，例如唐代畫聖吳

道子，受宮廷邀請，為多所寺院創作經變壁畫，至今著名的敦煌石窟就保存了大量的經變壁畫，以圖像解讀經典，使得佛法更易為大眾所理解。

由此可見，經典是佛教弘法的基礎，其原動力來自於歷代高僧弘護佛法的大願，首先影響帝王貴族，隨著佛教普及，四眾弟子為報恩而發心供養佛經，逐漸發展成如今漢傳、南傳、藏傳三大系統的經藏，以及推動佛教成為世界的宗教。

鈔經對印刷術及藝術文化的影響

在倫敦留學時，我曾去大英圖書館參觀，那時正好展出一件來自敦煌的《金剛經》印刷本，觸動我對這件文物來歷的好奇。這是唐代咸通九年（八六八年）的刻本，也是現存世界上最早的雕版印刷《金剛經》。這部《金剛經》經卷保存完整，卷尾刻有供養者王玠為報親恩的心願。英國早在二十多年前，已開始著手將收藏的敦煌文獻數位化，因而可在電子屏幕上閱讀《金剛經》電子書。

佛教信仰的普及，促成雕版印刷的產生。在佛教興盛的唐代，僅依賴寫經生書寫佛經，已經不敷市場所需，所以積極發展雕版印刷乃大勢所趨，這件《金剛經》雕版印刷也就應運

而生。為了使佛經更加精美，還增加手工圖繪敷彩，圖文並茂，畫中有話，娓娓敘述佛菩薩的故事，令不解文字的人都容易趨入佛理。

從隋、唐到宋代，佛經由書寫到印刷成冊，其技術的開展與傳承，經歷很長的孕育時間。到了元代則更進一步，從單一的墨色印刷，改良為墨與朱色雙色套印。為了保存與傳承佛陀的聖教，歷代高僧無不竭盡生命護持經典，也影響到帝王貴族及社會大眾，從抄寫到鐫刻於金石、到雕版印刷佛經，譜寫了佛教經典傳承的文化史。

中國歷代文人因喜愛佛經，所以流傳許多經典作品。如知名的書法家柳公權，也是宮廷書家，一生中寫過多部《金剛經》。宋、元以後，更多的文人與書法家都以抄寫佛經結緣或供佛，體現了佛教寫經在藝術文化上的深遠影響。

佛教石窟寺院大量興建，帶動了佛寺壁畫、雕塑、建築藝術的興盛，許多藝術家投入寫經與佛教壁畫或雕塑創作，以藝載道，藝術也成為佛教弘法的助道之器。

佛教鈔經對印刷出版和藝術文化的推動，扮演了重要的角色。無論是傳統文人的手寫鈔經，或是現代科技的佛經印刷、數位出版，弘法的載體會隨時更新，佛弟子虔誠的護法心卻千載不變。

鈔經對現代人的意義

現代人已習慣電腦打字，愈來愈少有寫字的機會，然而動手寫字有益於大腦神經。相較於古代鈔經是為了受持與流通經典，在電子媒體發達的今天，鈔經對於現代人而言還有意義嗎？

一 身心放鬆，紓解壓力

生活在科技與網路時代，每日在不斷接收簡訊、私訊與新聞快訊的手機提示聲中，身心應接不暇，難以集中精神專心思考。過度依賴與長時間使用手機與網路，也造成了憂鬱焦慮症候群的文明病。

科學家研究發現，過度使用手機，不利於兒童大腦發育，影響語言能力、注意力、記憶力及專注力。青少年使用網路時，不自覺耗費大量時間在社群媒體與電子遊戲中，身心及社會問題也因此而層出不窮。

同時，高度使用社交媒體，會激發人腦某些部位的神經產生恐懼及焦慮，使得精神疾病患者大幅上升，科學研究也表明了憂鬱症將與心臟病並列為影響人類的前二大疾病。而禪

修、念佛或鈔經能引導人們向內覺察，身心合一，讓我們不被訊息干擾而波動不安，可以放鬆自在過生活。

鈔經 Q&A

鈔經可不抄全經，只寫喜歡的經句嗎？

假如所選的長篇經典字數較多，如《金剛經》、《地藏經》或《法華經》等，沒有足夠的時間抄完一整部經典，可選擇只抄寫其中一段。但是在摘錄抄寫時，最好選擇前後完整的段落。如果日常時間較緊湊，也可抄寫篇幅較短的禮懺或發願文，比如〈慈雲懺主淨土文〉、〈普賢菩薩十大願〉等，或是專門抄寫咒語。

以《心經》為例，如果無法每日抄寫一遍《心經》，可以只抄寫咒語，同樣能幫助我們安頓身心。一切佛法經咒都有護法善神的護持，當我們透過鈔經守護自己的身、口、意，也能鍛鍊守護自己身心平安的安定力。只要誠心書寫或受持，就能感受到這一份讓人法喜的力量。

二 動手書寫，激活腦力

由於動手寫書法或鈔經，都需要身、口、意三合一的專注力，當身心清淨時，便可逐漸達到安定身心的狀態。就此而言，能以鈔經修心入禪，也是法門之一。現代佛教徒當然也可運用此一簡單又原始的方法，藉由寫經安定身心。

日本醫學界也針對安養院老人做過研究，發現鈔經對預防老年失智有助益，因為手指的活動有益於大腦，而抄寫的佛經內含佛陀無量智慧，老人家在鈔經中無形熏習佛法智慧，自然身心平安。

三 三根普被，簡而易行

和念佛法門一樣，鈔經也是三根普被，利鈍兼攝的法門。一般人接觸佛法，大多學習淨土念佛。有的佛弟子平日精進修行，在家裡會打坐或禮佛、念佛、誦經。但一般剛開始學佛的人，仍需要老師或善知識引導，或參加道場法會共修，有法師與同參道友互相砥礪，心靈有所依託，逐漸入道，才能令道心增長而堅定不退。

若因環境變化或家庭因素無法出門，朋友也不能相聚，在此情況下，不妨考慮鈔經鍊心。生活難免會遭遇逆境，當內心無法排遣，無法安心念佛時，也可以專抄寫佛號，等身心

都安定下來，再抄寫經典，以此做為日常修行的方式。

聖嚴法師認為，如果能夠將心放在正念上，禮佛、鈔經或打坐都是修行。法師同時也鼓

勵大家鈔經修行，鈔經不但有助於加強記憶經典義理，並且令人對三寶生恭敬心。歸納其益

處如下：

1. 有助安定身心。

2. 生恭敬心。

3. 深入經藏。

4. 加強記憶。

5. 累積福德資糧。

我們不妨每天給自己一個獨處的時間，執筆鈔經，通過優美的文字書寫，直接領納十方

諸佛無量的法門與生命智慧。不管外界環境如何變化，鈔經是與佛相遇最簡易的方法，是可

以同時練字又鍊心的殊勝法門。

鈔經與修行合而為一

鈔經為何是修行方法

簡單而言，修行就是修正自己的心念和行為，如聖嚴法師於《三十七道品講記》所說：「一般人認為修行就是打坐，只要坐在那裡就算是在修行。事實上，打坐只是修行方法的一種，還有禮佛、拜佛、念佛、誦經、抄經以及背經等。只要不斷地將心放在正知見的熏習以及正法的實踐上，都算是在修行。」由此可知，修行的重點在於不間斷地以佛法調心，所以鈔經是一種修行方法。

鈔經修行的功能有以下四種：

一　安定身心

書法是中國傳統必須學習的六藝之一，通過書法修養身心。開始寫書法之前，必須先放鬆身心，沒有任何罣礙，然後靜坐凝神，專注身心，制心於一處，如同佛就在面前一般地恭敬，近似打坐禪修的調身、調心過程。

佛經代表佛陀的法身，開始鈔經前，要對經典法寶生恭敬心，沐手焚香禮佛三拜。首先展閱經典，見法如佛，猶如親聞佛在為自己說法。接著，端坐攝心，專心閱讀經文，心手合一執筆書寫，必須觀照心念是否與經文字字契合，落筆當下還需用心，筆筆到位，這些都是培養「定」的工夫。佛教注重「戒、定、慧」三無漏學，儒家也講究「定、靜、安、慮、得」。專注鈔經可以書寫出身心安定的工夫，進而啟發般若智慧，方能圓融應對世間的瞬息萬變與無常。

二　熏習法義

抄寫佛經時，端身正坐，是修身養性的第一步。通過經文妙義的點滴熏習，領會佛陀所教導的般若智慧，深入了解什麼是三法印、四聖諦、八正道、十善法與慈悲喜捨等法義。抄

寫佛經可以幫助我們深入經藏，透過書寫文字加強記憶，抄寫一遍，勝過閱讀十遍，自然能轉煩惱為智慧，身心自在。

三 親近諸佛

在諸多重要的大乘經典中，都明示著書寫佛經、受持讀誦、廣為流通的無邊功德。比如在《金剛經》、《法華經》、《藥師經》，乃至於《地藏經》、《維摩詰經》等，經中都有提到。

《法華經‧法師品》便說：「若復有人受持、讀誦、解說、書寫《妙法蓮華經》，乃至一偈，於此經卷，敬視如佛，種種供養，……當知是諸人等，已曾供養十萬億佛，於諸佛所，成就大願，愍眾生故，生此人間。」

《金剛經》說：「若有善男子善女人，初日分以恆河沙等身布施，中日分以恆河沙等身布施，後日分亦以恆河沙等身布施，如是無量百千萬億劫，以身布施，若復有人，聞此經典，信心不逆，其福勝彼，何況書寫、受持、讀誦、為人解說。」

由於經典具有無量諸佛的功德，所以無論書寫任何經典，在展閱經典的那一刻，開始鈔經供佛的當下，就是在親近、供養無量諸佛，也是直接領納諸佛的智慧灌頂。

四　簡易可行

鈔經修行簡而易行，即使工作繁忙壓力大，只要利用零碎的時間，也可通過鈔經得到法益。歷史上，從六朝以後各朝代都有許多虔誠的佛教徒，不論是出家僧人，或帝王、平民等在家居士，有為了弘揚佛法而寫經；或者為了祈福、報恩、布施、超薦亡者而寫經。

鈔經 Q & A

鈔經能取代早晚課嗎？

鈔經可以做為每日的定課，修持方式和早晚課不同。早晚課是梵唄唱誦，而鈔經則是靜心書寫。

早晚課是佛教徒於早、晚二時的課誦法會，也稱「朝暮課誦」或「二時功課」。透過早晚課的儀軌，持誦經咒與禮佛，能夠每日與法相會。如果生活時間許可，最佳的修行方式是除了早晚課外，另外再安排定課，如鈔經、禪坐或念佛。

假如安排有困難，可以二選一，選擇和自己相應的定課法門，最重要的是持之以恆。如能每日定時、定量做功課，自能日日是好日。

歷代高僧大德也不乏以鈔經、拜經、供養佛經修行，而屢得祥瑞感應者，例如明代的明勳法師，未出家前曾出仕任官，一日忽患人面瘡，痛不可忍。後來他藉由鈔經懺罪，終使疾患不藥而癒。

鈔經是大乘佛教修行的法門之一，佛典提到修行受持經典有十種方法，稱為「十法行」，依次為：一書寫，二供養，三施他，四諦聽，五披讀，六受持，七開演文義，八諷誦，九思惟，十修習行。鈔經列在十法行的第一位，主要是因為透過精進專注書寫佛經，可令身心安定。恆持正念鈔經，是熏習般若智慧的簡易妙法，必能長養慈悲善願，實踐自利利人的菩薩道。

鈔經如何成就六度波羅蜜

六度波羅蜜是指六種度脫生死煩惱，到達安樂彼岸的法門。如何通過鈔經來實踐六度呢？我們可以運用觀心、攝心的「六度心法」，讓我們從煩惱的生死此岸，到達智慧的涅槃彼岸。

一　布施歡喜，廣結善緣

佛法中有三種布施，包括財布施、法布施和無畏施。鈔經修行也可三施並行，我們不但可以出資供養紙、筆、墨、硯請人書寫（財布施），也可以自己書寫，然後將經書布施給他人，引領他人讀誦佛經（法布施）。以此因緣，可助眾人解除煩惱不安，離苦得樂、善根增長（無畏施），這是三施並行。

二　持戒長養，守護善根

「戒為無上菩提本」，戒、定、慧三學，第一重要的就是持戒。若經常專注抄寫佛經，安住身心於一處，專注心思於經文法義，同時留意筆筆正確，如此身、口、意清淨，當下遠離貪、瞋、癡三毒煩惱，即達持戒的功能，可守護我們的菩提善根。

三　忍辱無我，降伏瞋慢

鈔經如何鍛鍊我們的安忍心？一是轉移與離開令心波動的場域，避免對境衝突，然後

全身心投入鈔經，調伏當下的無明瞋恚與我慢心。二是藉著對經典法義的理解，增長般若智慧，自然能對生活外境擁有更寬闊的容受力。忍辱波羅蜜能幫助我們慢慢鍛鍊出堅固的金剛心，能觀察到生活中種種苦受、樂受的空性，明白人生因緣變化無常，開啟不被表象所蒙蔽的智慧覺照，進而調伏慢心、瞋心等自我執著的煩惱。

四 精進恆毅，得不退轉

鈔經不求寫得快及寫得多，重點在持之以恆，經典提到「勇猛心易發、長遠心難持」。

多數人開始修行，常面對的是障緣，如何知道自己面對的是障緣呢？如何克服它？不妨觀察自己最近是否道心退失、懈怠，這就需要警醒了。要找回初心，重新開始定時定課，鈔經前可以懺悔發願，祈願迴向諸有緣及障緣逆境，漸漸地就可以持恆不懈，產生正精進的力量。

五 禪定一心，身心清淨

專注鈔經能進入身心清淨的狀態，像禪修一樣有助於調身、調息、調心，達到動靜一如，輕安自在。精進行持一段時間後，自能體會到經典法義滋潤了心靈，法喜充滿，會希望

每日都能鈔經保持身心清淨，如此就會自動自發鈔經精進修行，成為日常定課。

六　般若止觀，智慧如海

鈔經也是幫助自己「深入經藏，智慧如海」的方法，一般人接觸的佛經通常只有一、兩部，而佛法浩瀚，三藏典籍裡有無盡的佛陀教誨，都是開啟智慧的鑰匙。如果能發願鈔經，

鈔經 Q&A

字寫得不好，可以鈔經嗎？

鈔經主要能幫助鍊心，並親近佛陀的教法，只要誠心書寫，當下這一筆就能帶領我們進入佛國淨土。

曾經有位老婆婆，家人帶著她來參加鈔經班。老婆婆非常誠心想學，但家人說老婆婆不識字，我就特別準備一份印有經文的《心經》鈔經本給她寫，老人家一筆一筆地描寫，非常專心。下課時，老婆婆非常歡喜地說：「今天鈔經好開心，希望下次再來。」由此可見，不管識字與否，或是寫得美醜，都不影響鈔經，重點在是否用心。

將能逐漸深入精讀經典涵義，體悟諸佛菩薩的般若智慧，滋養心田的菩提道種。

佛陀曾為阿難開示，天地萬物各有不同宿緣及福德果報：今生富貴是由過去世布施而來；健康長壽由持戒而來；容貌端正莊嚴，身心柔軟，人緣佳，是由修忍辱而來；為人勤勉學習，工作不懈怠放逸，由修持精進而來；為人言行舉止安詳，思慮周到，是修行禪定而來；為人明達深解法義，能善巧開解愚蒙心智，使其心開意解，是修行智慧而來；為人身無疾病，是由多生修行慈心之功德。

我們只要善加運用「六度心法」來鈔經，就能三學並進，六度齊修，成為造福世界的人間菩薩。

如何從鈔經開發智慧

我們常說「十指連心（腦）」，科學家發現手與腦的關係，確實非常密切。實驗證明，手寫筆記比用電腦做筆記，更能幫助記憶，書寫對於學習和大腦記憶是教育很重要的一環。

既然如此，如何鈔經與受持經典來開啟自己的智慧？

佛經裡常提到，對於經典的修持有「書寫、受持、讀誦、修習、思惟、為他演說」，

這是佛陀在二千五百年前所明示的修行方法。受持經典需有三個基本心態：信仰、發願、修行，這三心也是淨土法門的基礎。但是面對三藏十二部的浩瀚經典，該如何選擇呢？依各人的不同喜好及因緣條件，可從兩個方向來進行：一是專精抄寫一部；二是為廣學多聞而抄寫多部經典。

如果是為了迴向給某特定因緣而發願鈔經，可專擇一部佛經，抄寫多遍來祈願迴向，例如遇到親友罹患難以治癒的疾病，可發願專抄寫《藥師經》或《地藏經》多部。如果時間有限，可抄寫簡短的《心經》或〈普賢菩薩十大願〉。

想要深入經藏，則可選擇先抄寫幾部比較實用、歷代較多高僧大德宣講過的，如：《法華經》、《金剛經》、《藥師經》、《地藏經》、《阿彌陀經》等做為入門。在抄寫這些較為實用的經典時，有任何疑問都容易找到法師的開示或注疏，增進自己對佛法義理的基本認識。有了基礎，可更進一步抄寫《華嚴經》或《般若經》系列，這些都是開啟心靈智慧深度、廣度與高度的大部經典。

除了書寫，我們還能提昇為「受持」經典，也就是背誦經典，將經文法義銘記於心，猶如把佛陀的智慧寶藏扎根在腦海裡，深入經藏。通過信、願、行來「書寫、受持、讀誦、修習、思惟」的過程，日久功深，佛法的熏習，轉化無明為般若妙智。

如把佛陀的智慧寶藏扎根在腦海裡，深入經藏。通過信、願、行來「書寫、受持、讀誦、修習、思惟」的過程，日久功深，佛法的熏習，轉化無明為般若妙智。

佛法八萬四千法門，任何一門都是開啟智慧之鑰，鈔經與受持經典，都是修行法門，

任何一法只要加上一味藥皆可成就，那就是「時間」，所以鈔經只要持之以恆，就是在實踐「聞、思、修」三慧。

最後更重要的是「為他演說」，這也是「教學相長」，因為教學的過程也在學習成長。我們無法像高僧大德可以開演佛法，但可以在書寫、受持、聞思修之後，分享佛法給予有緣人，做眾生的千手觀音，做佛的護法使者。

鈔經的功德

鈔經有五種功德，說明如下：

一 親近如來，諸佛護念

鈔經時，以至誠恭敬心展閱經典，當下就是淨土，如同佛在面前親自說法。透過持續鈔經，保持這份初心與恭敬心，必能常得十方諸佛菩薩護念而成就善業。

二　攝取福德，植眾德本

在許多的大乘經典裡，都提及書寫經典的功德，也都將書寫、受持、讀誦、為人解說列為重要的行門。書寫經典時，佛陀的智慧自然會點滴熏入自己的心田，長養智慧善根，培植福德。

三　讚法修行，菩提因緣

一般凡夫的修行路，必須「信、願、行」具足，但要做到並不容易。鈔經時，專注投入，讓自己當下的生命以「聞、思、修」親近三寶，放緩速度，澄淨思慮，才能領納經典的妙義，產生信心、願心，並依願而行，成就自利利他的菩提因緣。

四　發心利生，龍天護佑

凡經典所在之處即有佛，有佛之處必有龍天護法護持。只要能以至誠恭敬的心鈔經，不為自己求安樂，但為利益眾生而發願鈔經，則必得龍天護佑。

五 滅除罪障，普度眾生

佛陀應機隨緣設教，不同的經典或咒語，都各有其應機的功能，可以依據祈願的目的來選擇經典。例如：阿彌陀佛化導眾生往生極樂淨土的《阿彌陀經》與〈往生咒〉；救度現世病苦厄難的《藥師經》與〈藥師咒〉；有為救度眾生輪迴之苦的《地藏經》與〈滅定業真言〉等。鈔經時如果能念念與佛菩薩相應，發願迴向，必然感得滅罪增福的殊勝功德。

我們只要對修行的方法有正知正見，鈔經自然能感得諸佛護念，法喜充滿，平安自在。

楷書鈔經筆法要點

現代人習慣滑手機和電腦打字，少有書寫文字的機會，也少了透過書寫沉澱思緒的省思力。學習以毛筆來寫《心經》，這點點滴滴的過程，就是以筆耕心。我們不妨嘗試把這兩百六十個字銘記在心，鈔經時可以同時心誦手寫，過程中細心體會御筆與御心的關係，更容易心契法印。《心經》蘊含微妙般若空義，是一部實用的生命智慧寶典。這兩百六十個字的中楷《心經》書法基本筆法，也是佛教常用字，熟練了這本入門寶典，可以進一步抄寫更多的佛教經典，深入經藏。

書法之美來自於四個要素：字體的結構、筆法、形態與章法條理。楷書是習字的基礎，也是鈔經最常使用的字體，以下針對楷書結構與筆法要點，分別簡述如下：

書法字體結構

一 中宮原則

漢字之美，每個字有如一幅畫，每個字都有其筆畫線條集中點，依各個字的造型而異，也依各個不同書寫者的設計而變。一般字的中宮在字中心，但有些字筆畫多，結構較複雜，中宮不一定在九宮格的中心，而是凝聚一字結構的重心。

二 字體構形

根據字體結構組合也分為單體字與合體字，首先觀察一個字主要的構成有幾部分，是單體字或合體字？如何寫得好看？只要掌握下列小竅門，寫一手好字不是問題。

字體的平正穩定，有時不一定是要「橫平豎直」，多數字的橫畫是略向右上方傾斜的，字體的「平正」主要在整體構形是否穩定，歸納構形有如下幾種：

長方形：子、自、菩、多、罜、身、有、目、耳、中。

① 單體字：呼應連貫，空間和諧

正方形：心、世、舌、老、厄、曰、不、相、阿。

三角形或金字塔形：五、上、三、在、盡。

圓弧：婆、波。

有些字是單獨一體的，筆畫少的如：子、不、且、目、耳、乃、舌，筆畫雖少，但書寫時筆筆精到。需注意筆畫的穩定、平行、均間為原則，彼此間的呼應、避讓、虛實、間錯（高低或大小）、粗細變化與連貫的意味。

② 合體字：觀察結構，主次區分

組合字體的結構原則有多種變化，例如大小、高低、排疊、避讓、頂戴、覆蓋、穿插、向背、偏側、意連、呼應、主次、疏密等，需靈活運用。

筆畫多的字有些可分為二至三部分，必須觀察主次。二部分的字有分上、下或左、右，觀察結構主次區分，避讓左右，次要部分略微提高或縮小，給主要部分有伸展空間。

合體字結構

二分	上、下二部分	多、色、異、界、空、智、見、羅、想、香、究、恐、苦、皆、苦、集、咒、蜜、薩、究。
	左、右二部分	1 讓左：讓左則右低而小。如：觀、如、即、知。 2 讓右：讓右則左縮，右半部高而大。如：味、法、訶、埵、揭。或左邊部首縮窄，給右半部寬裕空間。如：法、垢、相、明、增、減、淨、諦、訶、增、得、怖、行、時、眼、諸、除、阿、說、滅。 3 右半部有捺筆的，左半部的部首筆畫少宜縮窄，以利捺筆有伸展空間。如：故、波、依、提、故、眼、味、般、復、除。 4 並列：左右大小相當而並列。如：般、以、利、所、切、觸、離、顛。
三分	上、中、下三部分	各占三分之一。如：蘊、異、菩、鼻、等、夢、竟、罣、盡、意、實。
	左、中、右三部分	中間縮窄。如：礙、識、倒。
天覆		部首宀、冖宜寬些，以覆蓋下面的字體。如：蜜、空、究。

書法筆法要點

書法中常見的基本筆法是永字八法：點、橫、豎、撇、捺、折、鉤、挑，若仔細分析，還有更多筆法。書法線條之美，無非就是筆法運行中，因手勢不同所產生點、線、面的延伸變化。

基本筆法中，還需注意筆鋒的藏鋒、中鋒與回鋒，藏鋒與中鋒主要在控制筆勢骨肉亭勻，力度含藏中道行筆。而回鋒的作用，在令線條或字的整體氣息圓潤，蓄勢而不外露鋒芒。行筆講求線條宜中鋒穩定，切忌浮滑輕薄，在筆法的練習過程中，筆耕心田，從運筆中

地載

整體筆畫多，注意平行與均間原則，最下一筆宜長而承納上面的字。如：盡。

呼應

一字中點畫線條之間的彼此呼應關係。如：無、蜜、所。

平行均間

一字有多筆平行，需平均間隔距離。如：多、自、掛、觀、日、目、明、顛、羅、耨、薩。

熏習心性的深度與厚度，從悟解般若空性中，熏習生命內涵的高度。

當我們手執毛筆順著筆毛落在紙張上，就會很自然出現了「點」，若再運用手勢的提、按、努、頓，就可以產生不同筆法的線條。

以下將《心經》二百六十字常用字的基本筆法說明如下：

一 點和點的變化

❶ 右頓點

點畫結實有力，似方似圓。有些點畫作出鋒點，以順勢帶出下一個筆畫。藏鋒或露鋒落筆均可，向右下順勢輕頓筆腹，行筆到位，再提筆尖向左收筆尖，頓點的大小與方向視字體結構而多變化。若為與左頓點呼應的，可以向左挑出筆尖。

❷

豎點

將前述的右點向下略延伸，回鋒收筆。

❸

左頓點

落筆時筆鋒輕觸紙面，接著筆鋒調向左下行筆，輕頓筆腹，到位後提起筆尖，向右上回鋒收筆尖。若為與右頓點呼應的，可以向右挑出筆尖。



④ 左挑點

筆法同前述的左頓點，結束時，筆鋒向右上方挑出。

二 橫畫、橫鉤、橫折鉤

① 橫畫

落筆筆鋒藏鋒或露鋒均可，但一落筆，必須將筆毛調至中鋒，中鋒向右平穩行筆，到位後，略提筆尖回鋒收筆。橫畫一般略向右上傾斜，中段略細。

046

❷ 橫鉤

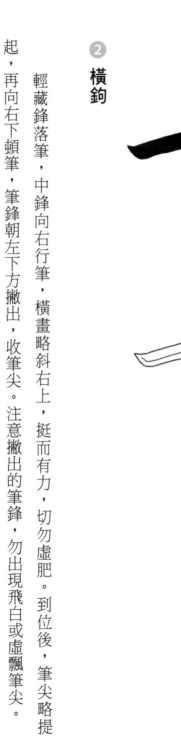

輕藏鋒落筆，中鋒向右行筆，橫畫略斜右上，挺而有力，切勿虛肥。到位後，筆尖略提起，再向右下頓筆，筆鋒朝左下方撇出，收筆尖。注意撇出的筆鋒，勿出現飛白或虛飄筆尖。

③ 橫折鉤

落筆如寫橫折，但橫畫入筆較輕，到位要轉折時，略提再頓筆，調整筆鋒方向，轉向左下方寫斜鉤，或向下方寫豎鉤。

三 豎畫、豎鉤、豎弧彎鉤

① 豎畫

直豎畫有短豎和長豎，長豎畫分垂露豎和懸針豎兩種。垂露豎落筆時，先藏鋒入筆，筆毛調正後，中鋒行筆，至中段可以略細，行筆到位後輕頓，將筆鋒提向左再向下行，接著向

上回鋒收筆尖。若是懸針豎，則行筆到位時，繼續中鋒，漸漸收筆尖即可。

②　豎鉤

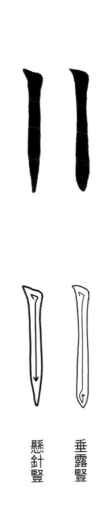

懸針豎

垂露豎

落筆如寫直豎，筆尖藏鋒後，筆毛方向調順。中鋒行筆，有力挺拔直下，到尾端略提筆尖，稍微回鋒，但筆不離紙面，調整筆鋒方向，再輕頓筆，向左方鉤出去。

❸ 豎弧彎鉤

與直豎鉤寫法類似，輕落筆尖，露鋒或藏鋒皆可，筆勢略向右延伸，再向下中鋒行筆，略有弧度，逐漸加粗到底頓筆，提鋒再向左斜挑出筆尖。

四 撇畫：短撇、長撇、直豎撇、撇提

❶ 短撇

短撇是右頓點的延伸，將右頓的筆勢向左下方撇出，提筆收筆尖。

② 長撇

長撇是短撇再延伸，注意中鋒穩健行筆，到位要準備收筆時，慢慢提起筆鋒，線條穩定向左收筆尖，注意勿虛浮或飄忽。

③ 直豎撇

直豎撇的寫法，像直豎畫入筆，豎畫行筆過了線條二分之一，到位後，再向左撇出。

❹ 撇提

這是許多字都會用的筆法，例如部首糸。落筆如寫一撇，到位後提筆尖，但筆不離開紙面，筆鋒略頓，向右或右上（依不同字而異）漸漸提筆收鋒。

五 斜鉤（戈鉤）與心鉤（仰鉤）

❶ 斜鉤（戈鉤）

落筆如寫右點入筆，中鋒向右下行筆，中間略細，過二分之一長度後，逐漸加重力度，到位後筆尖略側鋒，向右上方挑勾出去，收筆尖。寫好戈鉤需掌握手、腕、肘平穩運筆，線條弧度才能遒勁有力。

❷ 心鉤（仰鉤）

入筆時輕落筆尖，中鋒行筆逐漸加重筆勢力度，寫出環抱彎曲的弧度，到位後筆鋒稍停後，漸向左上挑勾收筆鋒。

六　豎彎

直豎筆畫下筆，中鋒行筆，由粗而細，近轉彎處逐漸放輕放慢，向右行筆再逐漸加粗，

頓按筆尖後就回鋒收筆。

七　豎彎鉤

直豎筆畫下筆，中鋒行筆，由粗而細，近轉彎處逐漸放輕，放慢筆鋒，向右行筆再逐漸加粗，頓按筆尖後漸漸向上挑出，收筆尖。

八 左耳或右耳鉤

落筆尖寫短橫折，向左下撇，中間不能斷筆，接著連續向右下寫一斜鉤，輕頓筆尖，隨即向左上斜收筆尖鉤出。

九 橫折撇

落筆如寫一短橫，筆尖輕落紙面，不要太長，隨即提筆略頓，轉折後向左下方撇出，收筆尖時隨即頓筆，筆尖不離紙面連筆繼續再寫一左長撇，視所搭配的字，調整其撇的弧度。

十 平捺

平捺和長捺筆法相同，主要注意入筆藏鋒如蠶頭，略向右上提筆尖後，中鋒向右下行筆，至尾部逐漸頓筆加粗，接著再向右上漸漸收筆尖。

十一 豎折

起筆如寫直豎，中鋒行筆，至轉彎處稍提筆尖，但筆不離紙，筆尖接著如寫橫畫，在左下角轉折輕頓筆鋒，接著中鋒行筆，平穩如寫橫畫至到位處，輕頓回鋒。

十二　撇折

糸部為結合了撇與長頓點的筆法，落筆藏鋒入筆，頓筆後漸漸收細撇出，至轉折處，筆尖不離紙，筆鋒轉向右下行，而漸頓筆尖，寫成長頓點，再回鋒收筆尖。

行筆說明：頓→提→頓→提（糸）

鈔經十大心法

鈔經是修心的方法，即使心有八萬四千種煩惱，都能透過一筆一畫地抄寫，轉煩惱為智慧。鈔經的心法可以歸納為十心：恭敬心、專注心、禪定心、恆毅心、精進心、大信心、大願心、慈悲心、智慧心與歡喜心。

鈔經十心彼此之間環環相扣，可調伏常見的十種煩惱：傲慢心、散亂心、急躁心、缺耐心、懶惰心、缺信心、自私心、冷漠心、昏沉心、瞋恨心。若能善用十種鈔經心法觀察自己的心念，在心上下工夫，以禪心自在過生活。

恭敬心

鈔經看似簡易，若想從中得到法益，必須先培養至誠懇切的恭敬心。如同近代高僧印光大師所說：「欲得佛法實益，須向恭敬中求。有一分恭敬，則消一分罪業，增一分福慧。有十分恭敬，則消十分罪業，增十分福慧。」恭敬心是學習佛法必備的基本心態，也是修行的基本心法，法要在恭敬中求。

見經即見法，見法即見佛。佛經是佛陀的智慧法身，所以我們要以感恩的心恭敬法寶，猶如面佛禮佛。鈔經心懷恭敬可以對治傲慢心，能培養在生活中恭敬一切人和事的習慣，自然而然「誠於中，形於外」，也就不會輕慢他人，如同《法華經》中的常不輕菩薩，見一切人都視為未來佛，恭敬以待。恭敬心能讓人放下慢心、消融自我，容納一切值得學習的事物，習得廣大無量的智慧。

專注心

資訊爆炸的科技時代，人們容易分神難以專心，而鈔經的一大功能，即是培養專注力。

專注心能對治散亂心，由鈔經鍛鍊出專注力，做事便不會雜亂無章。

從鈔經前準備經書、用具的動作，便已經開始收攝心志，身心放鬆後全神貫注於經文及所用的筆與紙或經本，接著調伏身、口、意的散亂，抄寫時注意「筆在哪裡，心就在那裡」。通過鈔經培養專注力，時時刻刻保持心的安定與清明，漸能止息妄念而解悟經典智慧。經中常說的「制心一處，無事不辦」，都說明專注所能產生的強大的心念力量，能使人寧靜安詳，身心專注淡定，釋放內在累積的生活壓力，發揮更大的創造活力。

禪定心

鈔經不但對於修行禪定很有幫助，更能讓人在生活中保持安定力。禪定心並非僅指坐禪，簡單而言就是於生活中一切行事，念念分明，身心合一。鈔經修行的過程就是鍊心，觀照心在哪裡，有時候技巧反而不是最終目的。書寫時覺觀是否心浮氣躁？是否容易受干擾而分神？在覺觀的當下，煩惱急躁心將瞬間消失，然後再重新返觀心與筆，如此反覆覺照，收攝散亂的身心，也從運筆、調順筆鋒與紙墨之間，更細微來協調心與手，慢慢地每一個細節都會像打太極般，有其自然呼吸節奏，心手紙筆在專一的書寫過程中慢慢合而為一。堅持練

習一段時間後，心的覺照更敏銳，生活更安然自在，心緒也不容易受外境牽動而起伏，若能持續保任這份寧靜祥和，行、住、坐、臥都能隨遇而安。

恆毅心

千里之行，始於足下，萬事起頭難，需要恆心毅力堅持不懈。許多人都想要好好地透過書法來練字，但往往因為沒有恆毅心而半途而廢。練字其實就是鍊心，如果能堅持到底，不但字變得莊嚴了，身心也莊嚴了。

記得從前跟隨老師學習書法，過程中難免遇到瓶頸與問題，而心生懈怠與退意，有時遇到熱心的同學鼓勵，於是再提起勁去上課，課堂上聽老師講解，書寫示範，師友同參之間的交流互動，更激發了自己想進一步學好的動機。鈔經修行需循序漸進、日積月累，待技巧和學習方法都穩定了，就會更有興趣，也會有恆心毅力堅持下去。

恆毅心是一種正向的人格特質，學者發現比智商高還重要，美國教育心理研究指出：「比起智力、學習成績或者長相，面對困難仍能積極走下去的毅力，才是最可靠的預示成功的指標。」恆毅心就是內心保有一份對長期追求生命真理的堅持和熱情，才能聚沙成塔，路

才能走得遠。自己多年來曾經由於工作或生活環境不斷轉換而間斷，但心裡對學佛和鈔經的方向是明確的，心心念念都在書法鈔經上。也許就是這份堅持和毅力，鈔經成了自己的最佳法友道侶。

精進心

精進是成就一切世出世間法的基本條件，相反就是放逸懈怠。好逸惡勞是人的天性，凡成就一番事業的莫不是從吃得苦中苦，精進勤奮而得來。但一般人都有懶惰懈怠的天性，如何對治懈怠和放逸？就是正精進。

佛寺早晚課敲打引磬、木魚讀誦：「是日已過，命亦隨減；如少水魚，斯有何樂？眾等當勤精進，如救頭燃；但念無常，慎勿放逸。」以魚晝夜都不闔眼，比喻修行要勤精進。

佛菩薩的名號中有「常精進菩薩」、「不休息菩薩」，說明精進也是菩薩修行成就的法門之一。有些人學佛修行，精進勇猛，但是當那股熱勁過了，就一曝十寒，這就是「勇猛心易發，長遠心難持」。

正精進猶如涓涓流水，細水長流，滴水穿石。契合中道的正精進不是上緊發條，而是不

鬆不緊，不急不緩的，這樣才能堅持不懈，久而久之，也會發現自己平靜的心境，可以持續不波動，不易隨境而轉。

要克服容易懈怠的習氣，在鈔經之前，可先禮佛並發願，以菩提心、大願心為導引，祈願佛法的功德加被，使自己保持精進完成鈔經的功課。最好每天固定的時間來鈔經，就像練習打坐，有定時定課精進鈔經，更容易幫助自己進步，漸漸地會觀照到身心細微的改變，心態會柔和而更有韌性，面對外在變化時，內心的抗壓能力更強，能以智慧度一切苦厄。

鈔經 Q&A

只有佛教徒才能鈔《心經》嗎？

有些人以為自己不是佛教徒，應該就不適合鈔經，甚至認為自己看不懂《心經》經文，即使每天抄寫也是徒勞無功。其實，只要有心事，不管是不是佛教徒，都適合鈔經安心，透過一筆一畫來幫助自己放下煩惱。

有句話說：「讀書百遍，其義自見。」聖嚴法師也說：「抄寫佛經，比讀誦佛經的功效更大，一遍又一遍地抄寫之後，縱然不能舌燦蓮華，也能漸漸地跟所抄的經義身心相應，化合為一。」當我們的心安定了，自然對於《心經》智慧有所體會，鈔經絕對是功不唐捐的。

大信心

信心是修行的根本，是生起一切善法之根本，因而《華嚴經》說：「信為道源功德母，長養一切諸善根。」信心可以從兩個方面來培養：一是對於佛法的信心，二是對於自己的信心，鈔經就是可以培養我們信心的好方法。

要培養信根堅固，首要是信因果、信因緣、信佛法僧。許多人對於佛法還未建立正知見，心裡總是半信半疑。首先須明瞭因果與因緣法，親近三寶為自己增加善因緣，解惑斷疑。而鈔經就讓我們與佛法相遇，在經典法義的熏習之下，信心日益增上，達到堅固信心。

佛經裡有位菩薩名號是「堅淨信菩薩」，就是靠著具有堅固而清淨的信心而成道。

有些人覺得自己字醜、沒有藝術天分；也有些人覺得自己修行資質駑鈍，不敢踏出第一步，缺乏自信，猶豫不決，這時不妨通過鈔經來入門。可以先從印刷精美的硬筆描紅簿，或描摹書法鈔經本開始練習，熟悉之後，再用空白的宣紙或冊頁來寫，這時所曾經描摹的字體會自然流露在筆下，就會發現字寫得好不是難事，也會對鈔經有信心。這樣一步步鍛鍊，字練好了，人也更有自信了。然後漸漸地，鈔經抄出一片寧靜祥和，生出信心，面容都更莊嚴呢！

有了信心，寫字鈔經修行就不會和任何人比較高低，心力也會更加堅定，以正面的角度

看待順境與逆境，就能夠以歡喜心承擔任何事情，而不會產生負面的想法。信心增上了，修行之路就會一步步朝著「信、解、行、證」，邁向福慧圓滿成就。

大願心

初發心修行若沒有師長、同參道友的砥礪，很難堅持修道之路。鈔經與其他法門一樣，想要堅持，最佳的方法就是要發心發願，〈勸發菩提心文〉說：「入道要門，發心為首；修行急務，立願居先。」諸佛菩薩、歷代高僧大德修行有成，都因曾發大願，如：阿彌陀佛發四十八大願，成就西方極樂世界；釋迦牟尼佛發五百大願，成就佛道；觀世音菩薩發十二大願，千處祈求千處應；文殊菩薩發十二大願，以智慧開啟眾生心目；普賢菩薩發十大行願，契入無盡華嚴法界；地藏菩薩更發「地獄不空，誓不成佛；眾生度盡，方證菩提」的宏願，這些都是堪為眾生典範的菩薩大願。

練習書法有益個人修心養性，以鈔經做為修行日課，透過經典法義薰習使人心性明淨，長養慈悲喜捨，自利利人。有時遇到至親好友飽受病苦，醫藥罔效，無法代其受苦而無能為力，不妨鈔經祈願，抄完後至誠以普賢菩薩迴向文，將鈔經的功德迴向給病苦或無明的眾

生：「願令眾生，常得安樂，無諸病苦；欲行惡法皆悉不成，所修善業皆速成就；關閉一切諸惡趣門，開示人天涅槃正路。」鈔經前後不妨讀誦這二發願偈語，效法諸佛菩薩、高僧大德超然的胸襟與大願心，來勉勵自己不忘初心。佛經說：「虛空非大，心王為大；金剛非堅，願力最堅。」如此日日熏習，懷有對無量眾生的祈願祝福，也是培福修慧。

慈悲心

慈悲的「慈」字，中間是「絲」，表示如絲綢般柔軟而細密的心，「悲」是哀痛、傷心，「慈」就是能以柔軟心理解他人的痛苦，護念一切生命。鈔經的慈悲行法能自利利他。鈔經自己，給心靈一方喘息修整的空間，靜下心來鈔經，在抄寫觀照自心的過程中，心寧靜了，身心也調柔了，心量自然放寬。柔軟的心可以細緻觀察到他人的需要，容易消融人我對待，替別人著想，自然能廣結善緣。

很多人都有面對親人病危醫療無效時，無助而惶惶不安的心，大多數人生命中最痛苦的經驗，往往是面臨至親的病苦與離世，這時候鈔經便是安心的好方法。祝福迴向是鈔經必做的功課，不只將功德迴向給親人和自己，更為十方一切眾生祈福。因此，鈔經能昇華心靈慈

悲的境界，達到「無緣大慈，同體大悲」，不分親疏遠近，平等對待一切眾生，也就是《法華經》中的一雨普潤。抄完後，如能將這份祝福迴向眾生，祈願離苦得樂，慈悲喜捨自然從心底湧現。

鈔經
Q&A

鈔經時可以聽音樂嗎？

鈔經主要在讓我們集中心力，持續專注在抄寫佛經上，體驗「活在當下」的美好，身心合一，就能不和煩惱心相應。如果一邊播放音樂，一邊抄寫，不是隨著音樂沉湎於回憶，就是遙想著未來，便無法活在當下。曾有一位書法家分享他在書藝創作的經驗，當他專注書寫時，不但不能聽音樂，還必須關閉電話，才能在高度專一的情境中，創作出令自己滿意的作品。連藝術創作都必須如此專注，更何況是鈔經呢？

鈔經就像聽佛親自講課，如果上課還有「背景音樂」，難免分神。雖然有些音樂具有放鬆紓壓的功能，但是用功時，最好只專心做一件事，就像誦經要一心誦經，念佛就一心念佛。這樣鈔經才能專注於當下，並觀照心念的流動，與佛相遇。

智慧心

有些人覺得「佛」是遙不可及的，其實「佛」字是指覺悟的人，人人都有佛性，只要覺悟真理，就能成佛。我們尊稱佛為「兩足尊」，是指佛陀是「福、慧」已具足圓滿的人。

凡夫如何進德修業「福慧」具足，而能「悲智雙運」？最重要的是般若智慧，因為「五度如盲，般若為導」。

般若智慧與一般世間法的聰明不同，世間法的聰明是「世智辯聰」，就是小聰明。有些人聰明一世，糊塗一時，或因私心做了錯誤的決定，而反被聰明誤。有些人雖聰明卻喜歡投機取巧，偏執外道邪見，對於正法難以起正信，這都是世智辯聰。

如何能讓小聰明轉化為智慧呢？智慧需從持戒與修定而來，藉由鈔經，沉澱心靈。鈔經時身、口、意的專注，就是持戒與修定，平常紛亂的心如攪動水盆中的沙，水止而沙沉澱，心也漸漸寧靜而澄明。水清而月現，心靜而智生。

持續重複書寫的經典法義，不斷在熏習我們的心田，當善根種子成熟之後，就能明白經典妙義。

般若靈光照亮了心眼，將能看透事物的本質，不被虛幻表象所蒙蔽，也不受身心環境所影響。以智慧心把自我的立場放下，將能客觀、無私地處理問題，在生活中安人安己。

歡喜心

在現實生活裡，面對工作、家庭與人際之間的種種問題，我們經常煩惱不斷，尤其是對於不合自己心意的人和事，常不由自主產生瞋惱。鈔經為我們提供一個寧靜的休憩角落，讓自己每天因無明而產生的一切怨惱，直接得到佛菩薩的智慧啟迪。在書寫的過程中，細細梳理每日的心緒，覺察心的狀態，在經文裡體會法義，以鈔經滌蕩心靈，享受那份歡喜的平安幸福感。

佛經云：「人身難得，佛法難聞，眾僧難值，信心難生，六根難具，善友難得。」這六難之中，如今自己都具足，何等殊勝，如何能不歡喜呢！而鈔經還可和他人結緣，同得佛菩薩守護，皆大歡喜。

在八萬四千法門中，我們有緣以鈔經來親近佛陀，做為覺照自心的入門方法。這方法就是一把鑰匙，打開十種心要的鑰匙，而這十種心法都有賴於點滴累積與培養，每一種正念心力，也會彼此互益滋養。

也許剛開始會發現，每次想要靜下心鈔經時，許多煩惱會一一浮現，這時就需要觀照並克服內心的弱點。只要大願心堅定，就會滋養恭敬心、專注心、禪定心、恆毅心、精進心、大信心、慈悲心、智慧心與歡喜心。藉由觀照這十種心法讓自己精進，療癒內心的塵勞。當

自己能懷著歡喜心做事才能任勞任怨，在勞務中培植福田，在承擔中長養智慧，而邁向福慧圓滿。漸漸地因為喜歡鈔經而生歡喜心，因歡喜而能無懼萬難、面對無常，有勇氣奔向更廣大開闊的世界。

鈔經定課

好修行

鈔經須知

在準備鈔經之前，不妨先問問自己為何要鈔經？是喜歡鈔經和讀經？或因喜愛寫書法並用毛筆鈔經？或因為有功德而想做？或者看到別人鈔經而心生歡喜？許多人聽說鈔經很有功德，就趨之若鶩想跟風，但往往沒有恆心，半途而廢。鈔經前心裡要有清楚的目標，才會有恆心與毅力持續做下去。

除了傳統書法鈔經，隨著時代科技的進步，現代還可以運用 iPad 或電腦鈔經，可以依各人的喜好、時間與條件來準備。剛開始時，簡便容易做得到最重要，比如採用硬筆、改良的墨筆與印刷好的鈔經本，方便易行也才容易持續。只要能先抄寫完成一篇《心經》或是一部經典，自然會有小小的成就感，就容易繼續發長遠心鈔經了。

鈔經前的準備

一　備齊工具

❶ 書法鈔經

現代雖然印刷品普及，但喜好寫書法的人還是很多，尤其紙、筆、墨、硯文房四寶帶給人一種古典寧靜的氣氛，有一種科技工具所無法取代的文化內涵。我們可以準備書法鈔經所需的文房四寶：筆、墨、硯台、紙張或鈔經本等用具。

1. 書法寫經範帖：對於想學習書法又想要臨摹古代大家的書法，不妨選擇歷代名家範帖，例如王羲之、歐陽詢、柳公權、趙孟頫等的寫經書法名帖。

2. 毛筆：依所想要書寫的字大小與字體，選擇小楷狼毫或其他合適的筆。

3. 墨和硯台：可選用硯台或小的墨碟，使用品質佳的墨條或墨汁。

4. 宣紙：依個人喜好選用不同的純白或有色的宣紙。近年已有許多印刷好格線的鈔經宣紙，有《心經》、《金剛經》或〈大悲咒〉等，不但省去了畫格線的工夫，也更精美。

5. 鈔經本：若想抄寫的經典比較長，為方便起見，可以選用已經裝裱成冊的冊頁本來鈔經，省去日後的裝裱費用。

❷ 硬筆鈔經

1. 鈔經本：現代鈔經本印製精美，種類繁多，可依個人需要選擇。有些鈔經本設計的精巧，適於放入提袋背包，方便攜帶，適合現代人生活、工作或旅行時都可以鈔經之用。

2. 鈔經筆：硬筆鈔經用原子筆、美工筆、鋼筆皆可，建議使用中性筆芯，不要使用摻雜化學成分或香料的美工筆。近年有許多新式改良墨筆，除了筆毛的設計非常接近傳統毛筆外，筆芯使用黑色墨水管，便於更換，省去了準備墨硯的工夫，也免於傳統墨汁乾涸後會變硬凝固的缺點。

❸ 網路電子鈔經

若實在沒有以上條件動手書寫鈔經，也可使用電腦或 iPad 筆記本來鈔經，最重要的還是至誠恭敬的心。

二　身心調整

❶ 清淨身、口、意

準備鈔經之前，先將室內環境打掃乾淨，書桌檯面也收拾整齊，把經書和書寫的工具準備好。古代大德對於抄寫佛經與造佛像都非常恭敬謹慎，有的會先齋戒沐浴，以最虔誠恭敬

鈔經 Q&A

需要準備「鈔經工具盒」嗎？

喜歡書法鈔經的人，不妨準備一個簡便的鈔經工具盒，在家方便收納寫經法寶，不容易沾汙或散發味道，出門旅行也方便隨身攜帶。

我曾在奈良的文房老鋪，見到精美漆器彩繪硯箱，體積只有A4尺寸或其二分之一大小，裝有精巧的硯台、墨條（或小罐墨汁）、水滴、毛筆和筆山，非常適合旅行用。這是日本保存的古寫經文化的一環，自古以來，日人在朝聖各地寺院的行旅途中，經常一路鈔經於不同的寺院供佛祈福。

無論在家或出門，有了「鈔經寶盒」，隨時隨地都可以鈔經。

心進行莊嚴的佛事。雖然現代生活節奏緊張，也要放下外緣，關閉手機與網路，沐浴清淨，漱口淨手，換上乾淨寬鬆的衣服，外除塵垢，內淨身、口、意三業。即使無法齋戒，最好也能做到不放逸身、口、意，不貪葷腥口腹之欲。

❷ **放鬆身心**

若能每日在紛亂忙碌的生活中，和佛菩薩固定一時間鈔經相會，將全身的壓力透過書法來抒發，就能運用佛法自己超度自己的煩惱，無事一身輕。

❸ **禮佛、懺悔、發願**

為了使修行的功課能順利進行，鈔經和其他的修行一樣，都有三個部分：懺悔、發願、迴向，如此便能一切圓滿。

鈔經前可以先禮佛、拜懺、發願，祈求佛菩薩加被。懺悔可為我們先清除一些修行障緣，發願則是祈願現在所要開始抄寫的這份功課，是否想要迴向給某親眷或某類眾生？或是希望為世界祈福？有了目標或祈願的對象，懷著殷重懇切的心而懺悔或發願，對於即將展開

的鈔經功課會增加無形的動力，也幫助自己堅固信念，克服懈怠放逸。發心或發願是成就一切事業的根本，發願可以對治我們做事猶豫不決、容易懈怠的心，幫助自己確定目標，堅定心志。

鈔經時注意事項

開始抄寫經文前，最好先讀誦一遍，熟悉經文，然後再開始抄寫。書寫時觀照自己的心和筆，一筆一畫，工工整整。寫完一段，就立即仔細校對，避免中間有任何錯誤。如果寫錯，就另外重新寫過，不可以挖掉錯誤的地方，用修補的方式重寫，以免將來修補之處，因黏性退化而產生脫落的現象，仍看不清楚正確的字。

抄寫佛經需保持環境安靜，心專注了，才能體悟文字般若，尤其不能寫錯字，也不能多一字或少一字。每次鈔經時間依個人時間而定，不要規定太嚴格或時間太長，以免產生壓力導致難以持續。基本上，每次抄寫盡量以一個版面可以寫完一個段落為主。

當一部經無法一次抄完，需等第二天繼續再寫時，最好先用乾淨的布或紙張將經本覆蓋，避免灰塵或不小心沾汙。

鈔完的經文如何處理

關於鈔經後經本處理的方式，有些法師有不同觀點與建議，無論採納何種方式，最重要的是對經書的恭敬心，因為經書皆是無量諸佛傳承的珍貴教法，而敬惜字紙也是傳統文化，對於傳遞聖賢教化的印刷紙張或經典，古人莫不以最恭敬謹慎的態度來處理。建議處理的方式如下：

1. 供奉於佛堂，累積修行功德。若家裡有佛堂或書櫃，而抄寫的經本比較多，可用包經布包好供奉於佛堂，每天在佛堂念佛誦經可以累積功德，滋長福智，佛經的功德可守護家宅安康。或用乾淨的盒子、包裝布、包裝紙或包裝袋將經本包好，收納於書櫃內高處，切不可隨意放置容易沾汙之處。

2. 供奉於道場，廣結善緣。若有寺院道場正在興建佛殿，有佛像需要法寶裝藏，而抄寫的經本書法精美，字跡美觀工整，校對皆無錯漏，就可以送去寺院納入佛像裝藏結緣。若有寺院道場正在興建佛塔，也可以將抄寫經本供奉納入佛塔做為法寶。如此經本可以與無量眾生結緣，利己利人。

3. 如果鈔經書法工整精到，經文校對無誤，具有藝術收藏價值者，可以裝裱成冊與朋友結緣。

4.抄寫的經書可以做為自己的課誦經本，這種課誦本經過專心書寫而且校對過，心中對於經文的內容已經非常熟悉，每日讀誦時更加流暢，可以增益對經典的受持力。

5.抄完的經本可以用一般回收的方式，或用碎紙機處理，無論哪一種方式，只要存著恭敬心與清淨心，就是最圓滿的方式。

鈔經儀軌

現代常聽到一個新名詞「儀式感」，儀式到底有什麼涵義與作用？

多數佛教徒都有參加過法會，往往習慣成自然，不了解法會儀式的意義，只以為法會具有超度的功能。

曾有針對高壓工作者做過科學實驗，發現透過儀式，能舒緩這些人的焦慮。另有研究顯示，通過儀式感的活動，會令人心跳減慢，焦慮程度也低於未參加儀式者。

由此可知，一種固定重複的程序或儀式，是引導進入更深層專注心理層面的前奏，這也是為何莊嚴的佛事儀式，更容易令人攝心。鈔經若有一個程序，也可放鬆身心，專注用功。

清淨環境與身心

1. 首先將室內打掃乾淨，將鈔經的書桌整理乾淨整齊。

2. 淨身、淨手、漱口，穿著合適乾淨的衣服。

3. 準備鈔經用具的鈔經本與墨筆，或傳統文房四寶，如宣紙、筆、墨汁、硯台等。

4. 為收攝身心，最好放下手機，先靜坐片刻，調整呼吸讓心沉靜下來。

鈔經步驟

1. 如有佛堂，佛前供香，禮佛三拜。若無佛堂，心香一瓣供佛。

2. 雙手合掌，三稱「南無本師釋迦牟尼佛」。

3. 誦念〈開經偈〉：「無上甚深微妙法，百千萬劫難遭遇；我今見聞得受持，願解如來真實義。」

4. 鈔經前合掌發願，可以分為二類：一是總願，二是別願。總願是以學佛的大方向，上求佛道，下化眾生之願；別願是自己想為特定的親眷或某類眾生而立願抄寫某部佛經。

5. 身心放鬆端身正坐，先檢視經本和閱讀經文，熟悉段落順序，如果能先了解經文涵義最佳。

6. 靜心鈔經時，觀照自己的筆在哪裡，心就在那裡，練習心到、筆到，念念在經文上，字字清晰深印腦海。

7. 每抄一行或一段經文即隨時檢查核對原文，全部完成後再校對或念誦一、二遍，可兼得書寫、受持、讀誦之利益。

8. 鈔經圓滿：

(1) 念誦三皈依：

自皈依佛，當願眾生，體解大道，發無上心。
自皈依法，當願眾生，深入經藏，智慧如海。
自皈依僧，當願眾生，統理大眾，一切無礙。

(2) 念誦迴向文：迴向可以分兩方面，總迴向與個別迴向。

【總迴向】〈迴向偈〉：（以下擇一即可）

鈔經功德殊勝行，無邊勝福皆迴向，

普願沉溺諸眾生，速往無量光佛剎。

十方三世一切佛，一切菩薩摩訶薩，摩訶般若波羅蜜。

普願罪障悉消除，世世常行菩薩道。

願消三障諸煩惱，願得智慧真明了；

若有見聞者，悉發菩提心，盡此一報身，同生極樂國。

願以此功德，莊嚴佛淨土，上報四重恩，下濟三塗苦，

【個別迴向】

願以此功德迴向×××之有緣怨親，祈願業障消除，福慧增長，早證菩提。

或：祈願我與法界一切眾生皆身體健康，家庭和樂。

9. 鈔經圓滿，禮佛三拜。

任何儀式並非僵化固定的程序，主要是在一份虔誠恭敬心，有這份心理準備，較容易進入寧靜與祥和的狀態。寫經前的各項準備，也是一種修行，寫經前後每一個過程，目的都是要讓心靜下來，好好觀照自己的心。

個人鈔經日課若有固定的儀式，可減輕工作與生活上的壓力。如果道場有鈔經的活動，能夠參與團體共同鈔經則更好，團體進行的莊嚴儀式感，眾人心意目標相同時，更可加深彼此護持的力量。

寫錯字的處理方式

有些人在抄寫經文時非常緊張，害怕寫錯，這種心態不但在抄寫過程中無法放鬆，反而更容易寫錯。會有這種心情，大多因為對於經文內容不熟悉，或者對於正要書寫的文字比較陌生所導致。有些人已經非常熟練所抄寫的內容，反而出現一種機械化動作，也容易產生寫錯或寫漏字的現象。無論哪一種狀態，只要一觀照到，就是在覺知當下，立刻放鬆身心，把心拉回到抄寫的動作上，鈔經的過程，就是這樣反覆地覺察以保持覺醒。

古代敦煌寫經數量龐大，抄寫時難免發生錯漏，經卷中可以見寫經生在寫錯的字上塗雌黃，加以修改，這是古代所用的「修正液」；或者在錯字旁加一個錯字符號，並將正確的字寫在旁邊或下面。有的如果顛倒了，也會在旁邊加一個顛倒的符號。

鈔經 Q&A

鈔經如何避免寫錯字？

大家都是以恭敬心來用心鈔經，卻難免仍有失誤，以下有幾種方式可避免寫錯字：

1. 可用一般印有淺色經文底稿的鈔經本來抄寫，比較不容易寫錯。

2. 如果是用宣紙寫經，可先畫好一份《心經》的格子底稿，再用深色筆在格子上寫好經文，墊在宣紙下面，這樣照著抄寫，可以避免寫錯字。

萬一不小心寫錯字，可將該行或該段刪除，重新另起一行書寫。雖然這是比較耗費時間的作法，但也因為如此，在抄寫的過程會覺察得更仔細，反覆檢查、讀誦經句和段落。

鈔經會愈抄心愈安定，當心能關注在每一筆畫，「筆在哪裡，心就在那裡」，踏踏實實地寫字，自然就不容易寫錯字。

現代一般印刷好的鈔經本，抄寫錯了可以用修正液修改，但無論是那種方式，抄寫佛經盡量避免錯誤，務必要求正確無誤。重要的是在鍊心，藉由鈔經的過程，一字字、一筆筆都能身心安住在經文上，「佛」在當下！

養成鈔經日課的方法

如何選擇適合自己的經典

人的一生中，在學業、婚姻、家庭、子女教育、工作、事業等不同階段，都會遇到不同的問題，三藏佛典也提供了八萬四千的法藥，任何人生問題都可在經典裡得到心靈的解藥。

然而如何從浩瀚經典裡選擇適合自己的經典？可以依經典的特殊法門，或內心正好有什麼願望，或是在人生旅途上遇到某些瓶頸、困難，或是身心需要調適，依不同的目標來選擇不同的佛經。

一 個人修行法門

三藏十二部經典，各有其應機教化的特別方法，每個人根器因緣與喜好也不同。一般而言，大多數人修淨土念佛法門，可以選擇「淨土三經」：《阿彌陀經》、《無量壽經》、《觀無量壽經》。或是「淨土五經」，也就是前三經再加上《華嚴經》中的〈普賢菩薩行願品〉，和《楞嚴經》中的〈大勢至菩薩念佛圓通章〉。

二 為身心病苦親友祈願

若是遇到至親好友身心病苦，可以抄寫《藥師經》或《地藏經》，祝福迴向有緣的怨親。如果忙碌無暇抄寫，可以選抄簡短的〈藥師咒〉或《地藏經》裡的〈滅定業真言〉。

三 內心煩惱或障緣多

有些人心性容易為他人操煩，或對於世間事物觀察敏銳而易生煩惱，不妨抄寫《金剛經》或《心經》，讓自己從觀察諸法空相來增長般若智慧，漸漸了悟萬法緣起，而不被煩惱

束縛。

四　為深入經藏祈願智慧增長

若是時間充裕而打算鈔經修行，不妨從被尊為經中之王的《妙法蓮華經》、《華嚴經》及《楞嚴經》開始進行。高僧大德常開示：開悟的楞嚴、成佛的法華、富貴的華嚴。這三部寶典是深入經藏的首選。

若想了解早期原始教義也可選阿含系列，比如《長阿含經》。

五　為世間災難祈願鈔經

任何經典都具有消災、避禍、求福及避免三惡道苦的功德力，比較常見的實用經典可選《地藏經》及《藥師經》。實際上，佛所說的一切經典，只要能夠至誠懇切受持，其功效都是一樣的。

如何將鈔經當成專屬日課

鈔經會很麻煩嗎？一定要文房四寶宣紙書寫嗎？鈔經，現代有更簡便的方法，即使不會書法或不用毛筆，也可以方便地每天鈔經。例如印有經文的鈔經本，有改良式的墨筆，甚至沒有經本與墨筆，還有網路電子鈔經可以用功。

一 每日定課滴水穿石

多數人會覺得自己很忙，沒有時間鈔經，聖嚴法師說：「忙人時間最多。」時間是自己創造出來的。

寺院僧團每日都有固定的早晚課，就是在每日早晚課的練習中，鍛鍊身心堅毅持續的定力。所以每個人早晚課之餘，可依自己的生活作息增加鈔經日課，盡量在自己容易做得到的範圍訂一個目標。你可以安排在每天比較能專注的時段，固定持續來做。先從半小時或抄寫一頁紙開始，慢慢地，專注抄寫的時間可以比較長了，就安排一天一個小時或多寫幾頁紙。

寫著寫著，逐漸發現心更安定，思緒更清明。

我見過很多人覺得自己很忙，沒有時間鈔經，但一開始鈔經，就愈抄愈歡喜，既可以熟

悉經文，心情也更安定，思緒更清晰。有些如《法華經》的長篇經文，有的人剛開始是一天

一頁，漸漸增加到兩頁，進而四頁、六頁，最後甚至比原本預估時間提早抄完了。

如何將鈔經當作日課？首先可以營造一個令自己喜歡鈔經的空間。不妨在家裡找一個寧

靜的角落，安置一張小書桌專門寫經，即使沒有書房，在比較不受打擾的小角落也可以，紙

筆經本都留在桌上，每天到了固定時間，就萬緣放下，靜心抄寫。香港有位師姊，提到他們

一家幾口人的生活空間很小，連吃飯的餐檯都必須用折疊的，即使如此，當全家用餐完畢，

她仍會利用家人都休息的時間，把餐檯整理乾淨，靜心鈔經。由此可知，空間與時間是可以

創造的。

二　長期日課深入經藏

在鈔經過程中，心思專注經文義理，增益對法義的領悟，內心生起法喜，會產生想更進

一步抄寫其他經典的精進心。所以，鈔經的日課也可依據個人的進度，適時再增加更多的經

典。可以有短期目標的日課，或較長時間的日課，以培養長遠心，將學習佛典和鈔經結合，

以此深入經藏。例如可以選擇常用的經典，依據經文長短及自己的喜好來規畫。若想深入淨

土法門，可以選擇「淨土五經」，循序漸進，便可對淨土法門更加深入。

所以鈔經日課與修行結合在一起，可以令人心清淨，培養安定力，增益對於經文義理的理解，是一門簡便易行的修持方法。不但是一個人毅力、恆心及長遠心的鍛鍊，更重要是還持續增上弘化佛法、自利利他的菩提心。

鈔經 Q & A

家裡要有佛堂才能鈔經嗎？

佛堂的環境非常適合鈔經，但是如果家裡沒有佛堂或書房，或是在外租屋不便，可找一處角落安置小桌，於桌上供奉佛像或佛經，經典所在之處即為有佛，這一方小書桌就是莊嚴的佛堂，最重要的是清淨的恭敬心。

鈔經是為了幫助我們把慣於向外攀緣的心找回來，觀照自己內在的淨土，佛堂即在心裡。如果因忙碌一天，鈔經前感到疲憊，可以先沐浴後換上寬鬆舒適的便服，先靜坐幾分鐘調整身心。鈔經雖然恭敬心第一，但是不需要特別穿著海青，也沒有規定鈔經者必須素食。只要環境整潔清淨就是佛堂，佛堂與佛像都是外在的助緣，有了至誠恭敬心，則「佛」在當下！

第三篇

和《心經》心心相印

《心經》介紹

出處及版本

《心經》是《般若波羅蜜多心經》的簡稱，為六百卷《大般若波羅蜜多經》的總綱要與精髓。《心經》先後被譯出達二十一次之多，也有多種註釋本，是顯、密二教都非常重視的經典。

現存可考《心經》漢譯版本有十三種，收錄於《大正藏》有七種：1.姚秦鳩摩羅什譯《摩訶般若波羅蜜大明咒經》；2.唐玄奘譯《般若波羅蜜多心經》；3.唐法月重譯《普遍智藏般若波羅蜜多心經》；4.唐般若、利言等譯《般若波羅蜜多心經》；5.唐智慧輪譯《般若

波羅蜜多心經》；6.唐法成譯《般若波羅蜜多心經》；7.宋施護譯《佛說聖佛母般若波羅蜜多經》。其中最早的漢譯本是鳩摩羅什所譯的《摩訶般若波羅蜜大明咒經》，而影響最深遠的則是玄奘所譯的《般若波羅蜜多心經》。

《心經》漢譯版本有略本與廣本之分，通常一部佛經大致包含三個部分：序分、正宗分、流通分。而玄奘本和鳩摩羅什本異於他本，序分和流通分較簡略，通稱此二者為略本。

此外，房山石經有玄奘譯《心經》石刻，另有二件梵文《心經》石刻；敦煌本保存有四種漢文《心經》譯本，其中以玄奘譯本最多，可見《心經》在唐代十分流行。敦煌本的《心經》註疏就有九種，也由於《心經》是《大般若波羅蜜多經》的精要，所以廣受重視，不但翻譯的語文種類多，註釋的版本也多。

日本法隆寺的貝葉《心經》，則是目前所知最古老的梵文本，現藏於東京博物館。

《心經》為何廣受歡迎

唐代玄奘譯本《心經》僅二百六十個字，涵攝六百卷《大般若波羅蜜多經》的精髓，精簡扼要闡述般若空義，易於為四眾弟子讀誦受持做為日課，廣為現代人接受與流通。究其原

因有四點：

一 簡約之美的文學

《心經》可說是佛教經典流通最廣的一部，主要原因就在其「言簡義深」。經文只有二百六十字，人人容易讀誦受持。

同時經文組織嚴密，融貫大、小乘佛法精義，即使對其意涵不甚了解，其精簡與流暢優美的文學，也令大眾樂於讀誦。

二 容易口誦心持的深般若

《心經》不但文字精簡，其偈頌體音韻優美也適合讀誦。例如「色不異空，空不異色；色即是空，空即是色」，非常容易朗朗上口。又如「不生不滅」、「心無罣礙」、「諸法空相」等，皆是明詮諸法實相真理的金句，容易心領神會。

《心經》的哲學思想邏輯結構嚴密，蘊含解脫智慧，易於持誦銘記在心，不但淨化心靈，也啟發般若智慧。

三 神咒功能強大實用

《心經》最後一句神咒的功能殊勝無比：「故說般若波羅蜜多，是大神咒，是大明咒，是無上咒，是無等等咒；能除一切苦，真實不虛。」說明了《心經》經文及最後四句咒語所具有的強大功能。

若能依此般若智慧，即可破除無明煩惱苦厄，通達宇宙人生的真理。

四 方便於佛事禮懺做功德

唐代敦煌的佛寺會舉辦經懺法會，有各種齋會或七七佛事，需要抄寫大量的佛經為亡者祈福，《心經》由於精簡，抄寫一遍之功德等於一部六百卷的《大般若經》，所以常用於佛事禮懺，或流通書寫做功德之用，因此《心經》成為流通最廣、最受歡迎的經典。

由於上述的幾個特點，《心經》譜寫了佛教經典流傳史亮麗的一頁，在社會上，上自皇帝、達官貴族，佛教信徒或寫經生，下至農民、百姓都投入書寫。

《心經》也成為最多文人書家書法創作、廣結善緣的題材。在宗教信仰意義上，它撫慰了無數心靈；在文化歷史意義上，它的魅力既是宗教，又超越了宗教的影響力。

經文結構及內容

《心經》雖然僅有二百六十個字，但結構嚴謹，內容簡潔，能完整呈現佛法核心精義，是很好的佛學入門經典。

以下簡要介紹《心經》：

一 經文結構

通常佛經的基本結構分為三個部分：序分、正宗分、流通分，但也有例外。序分就像序論，說明一部佛經的緣起；正宗分是本文，為主要內容；流通分則是持誦經典的功德。

《心經》的漢譯有略本與廣本兩種，而玄奘本和鳩摩羅什本為略本，它和廣本不同之處，在於序分與流通分較簡略，皆省略了序分的佛說法地點，以及流通分最後一段「……皆大歡喜，信受奉行」。

一般在佛經的序分裡，也會說明此經的六項成就因緣，稱為「六成就」：信、聞、時、主、處、眾成就。這是因為佛陀沒有親自著書立說，佛經是佛弟子聽聞佛陀教誨銘記在心，在佛涅槃後，由阿羅漢弟子共同結集佛陀的教法為經典的。為了使後世人能對佛陀的教法起

信不疑，在序分會交代這部經的緣起，以「六成就」證明佛陀宣講此經的因緣，而且是阿難親聆佛陀的教誨。

「六成就」的第一是「信成就」，能傳承經典者必已具足信心，阿難信受佛法不疑；第二是「聞成就」，阿難親自聽聞佛說；第三是「時成就」，佛陀說法的時機因緣；第四是「主成就」，說法之主是佛陀；第五是「處成就」，佛陀說法的地點；第六是「眾成就」，指聽聞佛法的大眾。

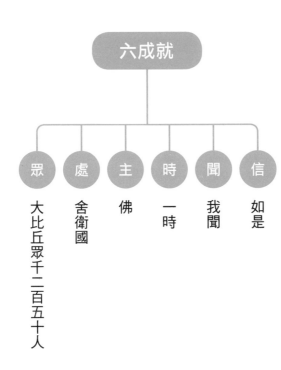

六成就

眾　處　主　時　聞　信

大比丘眾千二百五十人　舍衛國　佛　一時　我聞　如是

以下把《心經》的結構與內容表列於下：

序分

觀自在菩薩，行深般若波羅蜜多時，照見五蘊皆空，度一切苦厄。

正宗分

舍利子！色不異空，空不異色；色即是空，空即是色；受、想、行、識，亦復如是。舍利子！是諸法空相，不生不滅，不垢不淨，不增不減。是故空中無色，無受、想、行、識。無眼、耳、鼻、舌、身、意；無色、聲、香、味、觸、法；無眼界，乃至無意識界。無無明，亦無無明盡；乃至無老死，亦無老死盡。無苦、集、滅、道。無智亦無得。以無所得故，菩提薩埵，依般若波羅蜜多故，心無罣礙；無罣礙故，無有恐怖，遠離顛倒夢想，究竟涅槃。三世諸佛，依般若波羅蜜多故，得阿耨多羅三藐三菩提。

流通分

故知般若波羅蜜多，是大神咒，是大明咒，是無上咒，是無等等咒；能除一切苦，真實不虛。故說般若波羅蜜多咒，即說咒曰：揭諦，揭諦，波羅揭諦，波羅僧揭諦，菩提薩婆訶。

二　《心經》內容略述

《般若波羅蜜多心經》梵文為 Prajñāpāramitā hrdaya，「般若波羅蜜多」的梵文 Prajñāpāramitā，意思是由生死到達涅槃的彼岸。「般若」意譯為智慧，是超越空、有二元對立的智慧，是出世清淨的智慧。而「波羅蜜多」意譯為「到彼岸」，遠離生死苦海的此岸，到達解脫煩惱、安樂涅槃彼岸的方法。「心」字的梵文 hrdaya 是「精髓、精華」之意。「經」者「徑」也，是道路、永恆不變，貫通古今之真理。若能明白並運用般若心法，每個人都能走出自己的成佛之道，解脫人生的煩惱。

玄奘的略本《心經》序分說明此經緣起，共有四句：「觀自在菩薩，行深般若波羅蜜多時，照見五蘊皆空，度一切苦厄。」說法主為觀自在菩薩，聽法者是佛陀十大弟子中智慧第一的舍利弗。觀自在菩薩通過精進修行深般若法門，徹底照見宇宙世間萬象的本體，我們一切由色、受、想、行、識所產生的煩惱苦厄，都是源於無明妄想，而覆蔽了智慧光明。如能精進修行此般若智慧觀照，圓滿成就，即可了悟緣起無自性，進而解脫煩惱生死的束縛。

由於《心經》所闡釋的妙法，是一條通往安樂涅槃的解脫之道，具有實用的安身立命的功能。正宗分提供我們觀照生命的兩個面向：一是佛教的生命觀；二是佛教的宇宙觀。通過生命觀，讓我們了解自己生命的根源和社會的關係；通過宇宙觀，讓我們知道自己和世界的

關係，以及生命的方向。

❶ 《心經》的生命觀

佛法對於世間萬有的生命體系有非常嚴密的理論，簡單而言，分物質與心理的層面：物質指地、水、火、風四大組合；心理則指一切因緣所生法。人有五蘊、六根、六塵、六識，因無明而產生無盡流轉的生死與煩惱。

首先經文提到五蘊（色、受、想、行、識）的空性，「舍利子！色不異空，空不異色；色即是空，空即是色；受、想、行、識，亦復如是。」這段一般人都朗朗上口：「色不異空，空不異色。」但若要明白這色與空有何不同？也許就比較困難了。

我有一位朋友自小體弱多病，手術多次，雖然天性樂觀開朗，卻仍飽受病痛之苦，半夜時常疼痛到無法安眠。因為朋友不太了解佛法，要如何解釋才能讓她了解「色空」或「色即是空」呢？我安慰她，可嘗試把「我」放空，不要想著這身體是「我」的，或「痛」在「我」身上。她試過幾次，感覺好了很多。

所以迷與悟在一念之間，生命與一切煩惱苦厄皆源於「我」，這就是《心經》的生命觀。其核心是以般若觀照十二因緣，了悟諸法因緣而生，則可解脫煩惱苦厄，達到「無無

明，亦無無明盡；乃至無老死，亦無老死盡」。《中論・觀四諦品》說：「未曾有一法，不從因緣生，是故一切法，無不是空者。」也就是連「法」都要空掉它。

因此，下一段經文：「舍利子！是諸法空相，不生不滅，不垢不淨，不增不減。是故空中無色，無受、想、行、識。無眼、耳、鼻、舌、身、意；無色、聲、香、味、觸、法。」這裡以重複的「不」和「無」來破除我們固有的思維，像一把智慧之劍斬斷無明，就是般若觀照。比如我們在事業和婚姻關係裡，若能站在對方立場看問題，以多元化的角度來處理事情，就會減少彼此的衝突摩擦，甚至創造雙贏。般若空觀是一把智慧利刃，能破除對立，營造和諧共生的美好世界。

❷ 《心經》的宇宙觀

在了解空性與因緣法之後，也許有人會問：佛教這些觀念是否消極？從《心經》的宇宙觀來了解，佛法的宇宙觀也就是世界觀，「世」是指時間，「界」是指空間。佛教的時間觀是指三世，即過去、現在、未來；空間觀是指十方法界無量的剎土。佛教的世界觀是從五蘊、心法而建立，因六根、六塵、六識等十八界而開展。

我們由於六根（眼、耳、鼻、舌、身、意）執著六塵，而生顛倒妄想。但能通過修行般

若智慧觀照，六根、六塵、六識所展開的十八界都在當下一一被破除。所有這些根、塵、識的運作，是誰在見？誰在聽？誰在受？實際上能見與所見的，其本質是空性的。了悟此理，也就達到「無眼界，乃至無意識界。無無明，亦無無明盡；乃至無老死，亦無老死盡。無苦、集、滅、道。無智亦無得」。打破時間、空間概念，及相對二分法的思維，其不生不滅的本體就是般若智慧。

鈔經
Q & A

外國人可以用英文鈔《心經》嗎？

當代越南高僧一行禪師，是世界知名的詩人，也擅長英文書法。禪師講經說法非常淺顯易懂，接引許多西方信眾，他於世界各地弘法時，經常以其優美的英文書法節錄《心經》或佛法經句，與信徒廣結善緣。西方信眾無論是否熟悉書法藝術，都能從中感受到耐人尋味的法味和文字藝術美感。而當代不少法師和書法家，也都有英文法語墨寶。

「佛以一音演說法，眾生隨類各得解」，以英文或不同語言抄寫《心經》或是其他佛經，都能助人跨越語言文字的隔閡，明經解義，了解佛陀之心。

大乘的般若空觀是成佛之道

我曾在上課時，多次介紹佛教的西方淨土經變畫，我問學生：「你們誰沒有煩惱？」結果全部人都強烈搖頭。在不同的班，面對不同的學生，有一次看到他們笑容少了，我問：「你們感到壓力大、孤單嗎？」大部分的學生都默默地點頭。這時，我就適時簡單介紹如何運用《心經》的智慧，以般若空觀來看世界與生命，解脫煩惱。

為什麼《心經》的智慧和解脫煩惱有關？《心經》經文中的第一句：「觀自在菩薩，行

三世諸佛都是修行此般若波羅蜜多，破除對一切法（我相、法相、空相）的相對概念，物質與非物質，遠離顛倒，證得究竟涅槃，得阿耨多羅三藐三菩提。這是積極向上提昇生命品質的行動，不斷精進的般若修行。

經文最後的流通分，包括禮讚此經的功德與結論。經文內容是：「故知般若波羅蜜多，是大神咒，是大明咒，是無上咒，是無等等咒；能除一切苦，真實不虛。」

最後一段，即說咒曰：「揭諦，揭諦，波羅揭諦，波羅僧揭諦，菩提薩婆訶。」這段咒語是般若的護持文，具有鼓舞人心的力量，帶領我們的生命進入一個全新的「心」世界。

深般若波羅蜜多時，照見五蘊皆空，度一切苦厄。」這裡就點出生命的困苦厄難，若能修行

般若觀照，就能「照見五蘊皆空，度一切苦厄」。想要離苦得樂，就要修行般若觀照。

如果仔細讀誦《心經》經文，還會發現，二百六十字的經文裡出現了二十一次的「無」字，有九個「不」字，七個「空」字，經文裡的「色」字，「色不異空，空不異色」、「不生不滅，不垢不淨，不增不減」、「空中無色，無受、想、行、識。無眼、耳、鼻、舌、身、意；無色、聲、香、味、觸、法」等詞句，經文以「空」、「無」、「不」等否定的文字，來破除眾生的執著。

原來經文以「空」、「無」、「不」等否定詞來提醒我們，打破固有思維慣性，跳脫於比較、分別與對待的「二元」對立法。眾生煩惱根源來自於五蘊（色、受、想、行、識）與六根（眼、耳、鼻、舌、身、意）接觸外境而產生。煩惱的根源，不外乎是對物質表象的執著，通過「般若」智慧觀照，學習超越對立和分別，找回心靈及萬象的本源，從萬法的實相中了解其「緣起性空」的法則，就可以破除煩惱執著。

佛陀在世間說法四十九年，宣講其證悟的真理，前後分五個時期：華嚴、阿含、方等、般若、法華涅槃。其中以「般若部」所說的教法歷時最久，共二十二年，由此可知般若教法的重要性。正由於觀察到世間萬象的無常，而且眾生煩惱也是無盡的，佛陀一生中弘化宣講「般若」也最久。「般若」是能觀察萬物空性的智慧，也是大乘佛法中最重要的核心。

《心經》是諸佛之心要，經者「徑」也，也就是道路，不變的真理。經文以「空」、「無」、「不」等否定的文字來破除我們慣性思考，以清淨自心，斷除煩惱障，進而證得不生不滅的涅槃境界。

鈔經 Q&A

用筆鈔經與線上鈔經的功德一樣嗎？

佛法的弘法方式與時俱進，不同的年代會有不同的管道和工具，只要能讓法音宣流，任何工具都是修行的助道之器，都能累積功德資糧。無論是傳統的毛筆鈔經，或是現代的硬筆鈔經，甚至是電腦網路的線上鈔經，皆為方便修行應運而生。只要能幫助我們在喧囂的生活裡安心，用筆鈔經或線上鈔經都是一種修心培福的好方法。

若工作忙碌，可隨時利用生活中的零碎時間，這樣線上鈔經就是動中禪，例如較長的等車或搭車時間，可攜帶 iPad 用功。在線上鈔經時，為免分心，宜關閉其他網路資訊，以便專注於調勻呼吸，並放慢手指輸入速度以調心，覺察身心是否放鬆？無論用筆或線上鈔經，只要當下以至誠恭敬心抄寫，都能讓我們享受禪悅法喜。

如果能藉由「般若」智慧觀照，通達空性，了悟萬法因緣而起，而能斷除煩惱、無明、執著，這就是覺悟者。「佛」是覺悟的人，達到覺行圓滿，自己覺悟後，還能幫助他人走向覺悟的道路，就是成佛之道。

「觀字在」中「觀自在」

在二百六十字的《心經》裡，有一句「度一切苦厄」，我們可以從最簡單的「一切」的

「一」橫畫開始練習書法鈔經。

「一」是大多數漢字的第一筆，例如「大」、「王」、「十」；也是經文裡很多字的最後一筆，例如「在」、「子」、「空」。從掌握好筆尖平穩緩緩地向右行筆，這筆橫畫，寫的是筆正心正。寫到橫畫筆末，毛筆仍然穩當地將筆尖回鋒收筆，注意要有始有終，寫出的是內斂、是保任，也是承擔。

無論是第一筆或最後一筆橫畫，在書寫的過程中，都在熏習著心安住在當下，寫出了穩定與擔當。所以最簡單的筆畫卻是最重要的基礎。書寫時注意筆筆有始有終，也鍛鍊為人處事，生活中大小事始終如一，以正念平等心對待任何眾生。

《心經》裡還有兩個字都有個「舟」：般若的「般」和涅槃的「槃」。在甲骨文裡，「般」字有運送之意，而「舟」字的形象更像艘船：夕，其右邊的「殳」象徵手持著木槳使小舟緩緩向前划向彼岸。也就是只要掌握了般若智慧，就能到達解脫煩惱的彼岸。

如能掌握在這份靜謐的「觀字在」情境中書寫，逐漸進入忘我境界，抄完當下這一段經文，心靈放空，人也豁達了，這支筆就是我們邁向解脫煩惱的木槳，「觀字在」中照見五蘊皆空，也就能「觀自在」了。

名家《心經》墨寶賞析

《心經》詞句精簡優美，也是歷代文人與書家最常書寫的佛經，史上不少文人名家都寫過楷、行、隸、草、篆等不同書體的《心經》，例如唐代草聖張旭、懷素禪師；宋代蘇東坡；元代趙孟頫、吳鎮；明代文徵明、八大山人、董其昌、張瑞圖、陳洪綬、傅山；清代乾隆與康熙皇帝等，以及近代弘一大師、吳昌碩等，歷代名家墨寶《心經》使佛教書法蔚為大觀，也是最美的書頁！

以下謹擇幾位名家作品介紹，有的文人書家個性內斂沉著，書法風格嚴謹；有的性格瀟灑，書風飄逸爛漫；也有在行旅途中以抄寫《心經》練動中禪等。凡此種種，都展現了佛法活潑的生命力，呈現出豐富精彩的亮麗風景！

唐·歐陽詢，《心經》局部（©國立故宮博物院）。

在唐代眾多書法家中，若論典型的唐楷寫經，可以歐陽詢書法為寫經體典範。

歐陽詢生於隋末，他的書法傳承鍾王及魏碑，被尊為唐楷第一。由於他幼年失怙，人生經歷較波折，書法藝術表現也卓然不同。他獨創奇險的楷書結構，展現他從艱難的生命中跳脫出來，創造出一種險峻中見安定的法則，具有一種特殊的美感。傳世有歐陽詢小楷《心經》。

文徵明楷書《心經》的動中禪

另一文人代表作，是明代文徵明的《心經》，他是明代著名「四絕」全才，詩、文、書、畫無一不精。

嘉靖二十一年（一五四二年）於赴崑山的舟中書寫了一幅小楷《心經》，文徵明當時已經七十三歲，意態沉靜，筆筆到位，顯示於行旅途中仍能靜心沉著寫經，展現典型文人書法以筆耕心的氣韻。

趙孟頫風神秀逸的行書《心經》

行書中的代表作除了懷仁集字王羲之的行書《心經》，深受王羲之書風影響的趙孟頫，也有傳世《心經》佳作。

趙孟頫書畫詩文俱佳，書法兼擅各體，冠絕古今，而以小楷為宋元書法典範。他於一二九二年奉朝廷之命抄寫金字藏經，是傑出的宮廷寫經書法家。

他一生中書寫了大量的佛經及佛門書法，其傳世的行書《心經》，風神秀逸，通篇行筆

般若波羅蜜多心經

觀自在菩薩行深般若波羅蜜

多時照見五蘊皆空度一切苦厄

舍利子色不異空空不異色色即

是空空即是色受想行識亦復

如是舍利子是諸法空相不生滅

不垢不淨不增不減是故空中無

色無受想行識無眼耳鼻舌身

元‧趙孟頫，《心經冊》局部（遼寧省博物館藏），引自「歷代書法碑帖集成」電子資料庫https://p.udpweb.com/wai/q/%E5%BF%83%E7%B6%93?sort=relevant（臺北市：聯合百科電子出版有限公司，2022）。

線條如銀絲鐵線般充滿勁道而不虛浮，意氣流暢，令人賞心悅目。

收放自如，筆法圓潤，結構精到，筆筆線條沉穩紮實，字與字之間筆斷意連，或牽絲連帶，

董其昌行書《心經》古樸莊敬

明代後期著名書畫家董其昌，擅長行草與楷書，書風上承晉唐，超然出塵自創一格，筆墨圓融秀逸中具古樸氣象。

董其昌由於宦海浮沉而退隱，天啟七年（一六二七年）寫行書《心經》，反映其當時面對人生苦厄的自處之道，《心經》卷尾題云：「寫經俱用正書，以歐顏為法，欲觀者起莊敬想。」另還有傳世楷書抄寫的《金剛經》，也是文人寫經書法的經典之作。

禪者《心經》灑脫真趣

在諸多書法家的《心經》作品中，有幾件頗具禪者書風的作品，例如明末清初傅山的小楷《心經》，古拙樸質，反映書家個人清雅高逸之風。

清初四僧之一的八大山人朱耷的《心經》書法，則是比較特殊的，其特立獨行、卓然孤傲的個性，表現在他的書畫藝術。八大山人書法線條返璞歸真，一篇《心經》裡融合楷書、草書、行書，出入諸家而又不拘於一體，如閒雲野鶴般流動，不受傳統世俗規範的羈絆，具

弘一大師字如其人

近代高僧弘一大師是多才多藝的藝術家，出家後放下了所有世俗藝術的愛好，但唯獨保留書法，並抄寫許多佛經，是近代高僧書法寫經最傑出的一位。弘一大師書法功底深厚，書藝成就非凡，除來自清風明月的人格修養，也在於他能融會傳統書道精華，獨創「弘一體」。他寫過多部佛經，例如《金剛經》、《阿彌陀經》、《心經》、《華嚴經》集聯等，所遺留下的寫經作品，成為許多人臨摹練習的範本。

我們欣賞大師書寫的《心經》，運筆沉穩而凝重，行筆不急不徐，韻味深長。筆筆線條都是內斂中鋒，觀者可以感受到「字如其人」。再看字體結構的法度嚴謹，溯及魏碑與隋、唐楷書，書風展現甚深的禪修境界，呈現了超塵絕俗的禪風。

我們從欣賞不同書法名家作品，也可見其心性與修為，每人都有其獨到的一頁《心經》，這條以筆耕心之路，是人人都可通往生命覺悟的般若之道。

有灑脫天真的妙趣，呈現禪者之風。

鈔經
Q & A

鈔經一定要有範帖嗎？

一般初學鈔經者，可以採用印有經文的鈔經本，簡便易行。若喜好書法鈔經，則需要有方法次第，學習正確的技法，可以參考古代書家範帖，循序漸進從學習書法基本筆法開始。

書法字體與字帖種類眾多，面對篆、隸、楷、行、草各種字體，該如何選擇呢？由於現在最常使用的是楷書，容易識別，而且鈔經目的在於修身定心，不是為了表現書藝，所以不妨從正體楷書入門。

因此，本書以楷書為基礎，在基本筆法篇詳細示範《心經》二百六十字的主要部首筆法，幫助讀者從筆法的練習過程中，逐步熟悉《心經》經文的文字寫法，掌握每個字的書寫要領，熟能生巧之後就可心手合一鈔經，更能受用其法益，進而能在鈔經中達到身心合一。

筆法說明　範帖及

1 鈔經先寫經題，再鈔經文。

2 「舟」的第一筆是平撇，第二筆是豎撇。豎撇下筆如寫直豎，過二分之一長度再緩緩向左邊撇出，漸漸收筆尖。右邊的「殳」筆畫略細，撇短捺長。「般」字寫法參唐歐陽詢。

3

書法禪

捺筆捺出時筆勢放緩，迂迴出頭。

做人做事按部就班，不急著出頭。

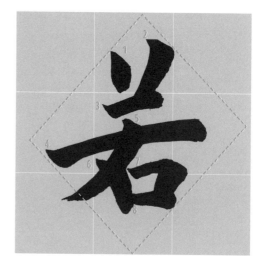

1 「若」字上方「艹」字頭寫法源於多個不同書法範帖及歐體（歐陽詢楷書字體簡稱）。

2 「艹」字頭第一筆右頓點，結實有力，似方似圓。第二筆短撇，類似寫右頓點落筆，順筆鋒向左下撇出，到位後收筆尖。

1 三點水每一筆方向和寫法都不同，略呈弧形。

2 第一筆頓點寫後出鋒，順勢帶出第二筆豎點，略長，收筆後再連續第三個挑點，氣勢連貫。

1 字有三部分，下面的「維」是承載重心，所以「隹」的下橫畫略粗並加長。

2 「四」的空間平均，「隹」的橫畫平均間距，豎畫略比橫畫粗。

3 「糸」部縮窄，下三點斜右上亦為減少空間。

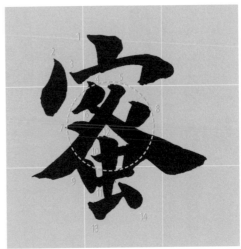

1 此為書法帖體異寫，字例源於歐陽詢《心經》及房山石經。中宮：一般位在九宮格的中央，但有時在一個字的結構重心，主要的筆畫集中於此，筆筆相依勿鬆散。

2 下面「夕」的最後一撇拉長做重心。

1 兩個「夕」的橫要短，撇畫平行，下面的「夕」的第一撇與上對中，左右寬度對齊。

2 下面「夕」的最後一撇拉長做重心。

3 任何長短的撇或捺，在運筆出去收筆時，仍注意慢慢提起筆尖。

1 心鉤：入筆時輕落筆尖，中鋒行筆逐漸加重筆勢力度，寫出環抱彎曲的弧度，到位後，筆鋒稍停，漸向左上挑鉤收筆鋒。

2 三個點方向不同，而彼此呼應。

3 上方的點方向不同，使呈弧形與下面的橫鉤呼應。

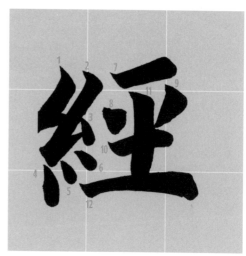

1 正體為「經」，此字例源於王羲之及歐體。

2 左部首「糸」宜縮窄，以利右半邊伸展。

3 「糸」下面三點略微向右上，使空間可容納右邊下面的橫畫。

書法禪

心關注在每一筆，每一點畫落筆完成後，不必因不完美而描摹修飾，才是真工夫。

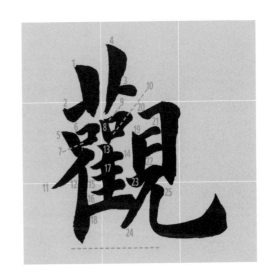

1　字體結構左高右低，底部對齊。

2　左邊的「隹」與右邊的「見」，注意橫畫平行及平均間隔。

3　右邊「見」的「目」橫畫平行，豎彎鉤轉彎處放輕放慢，漸漸頓筆加粗加重，到位後向上緩緩提筆收筆尖。需掌握好手腕力道，筆鋒才不會虛軟。

1　第一筆平撇，將右頓點筆法向左方延伸，撇出後提筆收筆尖。

2　一字有多筆橫畫，注意平行及平均間隔。

3　一字有二筆平行直畫，右邊比左邊略粗。

1　字體呈金字塔的結構。「土」的直畫要比橫畫粗。

2　筆畫順序：撇長橫短的字，則橫畫先寫，長撇從九宮格的中心出發。中鋒穩健行筆，收筆時慢慢提筆收筆尖，控制好手勢，避免

3　線條虛浮而飄忽。

1 「菩」字結構上、中、下三部分，注意空間平均。

2 上面「草」字頭不要寬於中間的長橫畫，下面的口也不要太大。

3 中間「立」的下橫畫是承擔全字的重心。

1 「薩」字上下分兩部分，注意筆畫順序。

2 左部首「阝」注意寫得窄，給右邊伸展的空間。

3 「產」的橫畫筆畫多，注意平行、均間。

1 左邊部首「彳」縮窄，雙人旁的斜撇與直畫在一直線上。

2 右邊「亍」的上二橫畫平行，二筆長短與筆勢線條有變化。上筆短橫輕落筆尖後略向右上行筆。下長橫宜穩定右行，漸漸加重，最後頓筆再提筆回鋒收筆，線條俐落。

1　三點水每一筆方向和寫法都不同，略呈弧形。

2　右邊「冖」的橫鉤，落筆寫橫畫時，中鋒行筆，橫畫挺而有力，切勿虛肥。到位後，筆尖略提起向右下頓筆，筆鋒朝左下方撇出並收筆尖，撇出的筆尖勿虛弱。

3　下面的「木」橫畫可略長，直豎完成時回鋒收筆尖。

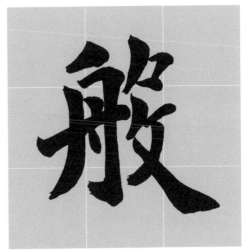

1　「般」字左右分兩部分，空間平均並列。

2　「舟」的右橫折鉤橫畫宜短，落筆右行輕頓筆尖，轉折調整筆鋒，再以中鋒向下行筆，到位後頓筆，提鋒再向左斜挑出筆尖。

3　右邊的「殳」筆畫略細，下面撇短捺長。

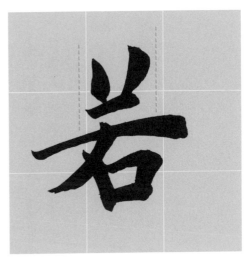

1　「一」這筆橫畫的寫法可以千變萬化，而都在法度之中。主要必須搭配字中其他部首，使得整體和諧。

2　此「若」字的中間長橫，橫擔全字重點，左細右粗，略有弧度，較有變化與美感。

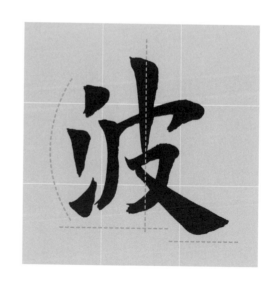

2 最後一筆長捺把重心向下拉，使整個字有穩定感。

1 右邊「皮」下面的又撇細捺粗。

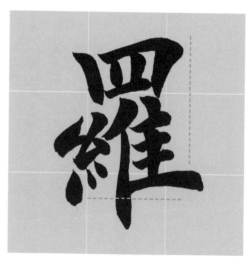

1 《心經》二百六十字，「般若波羅蜜多」六字在《心經》裡，出現多達五次。

2 注意下面「隹」的上面三筆橫畫長度，要與上面的「四」寬度相當。

1 「蜜」字的「宀」部上方搭配的點是短豎點，落筆如寫一短直畫。第二筆為左頓點，落筆輕，略露鋒，然後向左下方頓筆後，回鋒收筆。

2 注意中宮收緊，筆畫順序。

1 兩個「夕」的撇畫平行，下面「夕」的第一撇勿太長，落筆與上面「夕」的頓點對齊，使全字上半部寬度相當。

2 下面「夕」的主筆是長橫折撇，短橫入筆後，略提筆再輕頓轉折筆鋒方向，向左下方行筆，到位時輕頓筆，再提筆尖收筆。

1 結構左低右高，左邊的「日」縮窄勿太寬。

2 注意中宮收緊。

3 右邊的「寺」三筆橫畫平行，並平均間距。

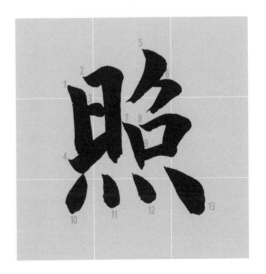

1 下面四點方向不同，四點承托上半部的「昭」。

2 「照」字上半部左、右二部分均寬。

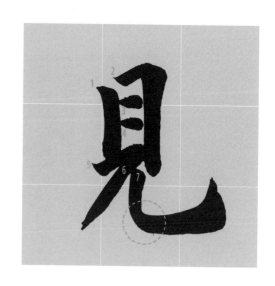

1 「見」字的「目」並沒有在九宮格的中心，預留空間給下面豎彎鉤向右伸展的空間。

2 直豎筆畫下筆，中鋒行筆由粗而細，近轉彎處逐漸放輕、放慢筆鋒，向右行筆再逐漸加粗，頓按筆尖後漸漸向上挑出，收筆尖。

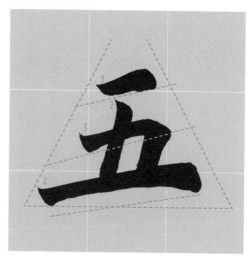

1 字呈現金字塔的結構。

2 橫畫平行分布，間距均勻。

3 此字筆畫少，沒有一筆是完全平正，但整體視覺是正的。

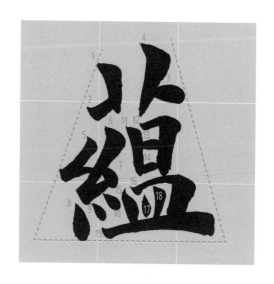

1 金字塔三角形結構。

2 「糸」部首下面三個點略向右上斜，騰讓一點空間給底部的橫畫，使全字重心穩重。

書法禪

人生需轉彎之處，不妨放輕、放慢腳步，放鬆心情，順勢前行，就能柳暗花明。

1 上面「比」的右半部豎畫長一點，視覺較有變化。

2 橫畫的部分注意控制，不要寫太長。

3 橫畫多的字注意平行、均間原則。

1 結構分上、下二部分，空間各二分之一。

2 上面的「穴」的「宀」比下面的「工」的長橫略長，但工的下長橫收筆處略粗，使重心下拉。

3 注意楷書並非絕對是橫平豎直，此字的橫畫略有上斜，「工」的豎畫也略左斜，才不呆板。

1 注意中間「廿」的橫畫平行、均間。

2 最左邊的撇，撇下時略直，過一半長度再撇向左邊。

3 此度的寫法參自趙孟頫。

1 輕輕下筆，筆尖微露鋒或藏鋒都可，筆鋒調正即中鋒向右行筆，略向右上行，至尾端提起筆尖稍頓後，回鋒收筆。

2 「一」並非完全平直的，雖然簡單，但入筆、收筆和回鋒的行筆過程中，必須呼吸勻暢，才能寫得平穩。

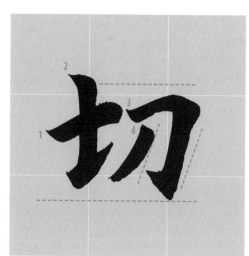

1 「切」字結構左、右二部分寬度相當。

2 上面呈左高右低。

3 左邊豎提先寫直豎，中鋒向下行筆，到位後，筆不離紙面，筆鋒略提從左向右上方挑出。

4 注意右邊「刀」的撇和斜彎鉤平行均間。

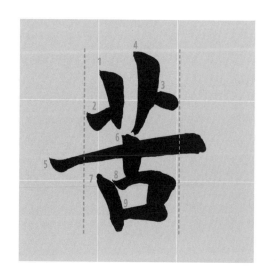

1 「苦」字結構分上、中、下三部分。

2 中間的橫畫為全字的中心。

3 上部的「草」字部首與下面的「口」寬度相當。

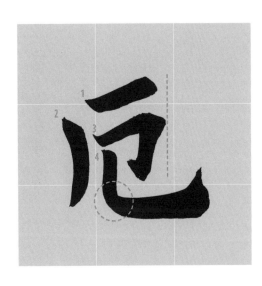

1 結構簡單，全字的中心就在九宮格的中央。

2 左短撇略直。

3 下面豎彎鉤轉折之處，筆勢放輕、放慢，彎後向右行，至尾端筆尖稍頓一下，穩穩地向上收筆尖。

1 全字似菱形的結構，寫八分滿格。

2 上面的「人」為「舍」字的重點，撇與捺約四十五度斜。下面的「口」不要寫太大，寬度與「干」相當。

3 下面豎彎鉤轉折之處，筆勢放輕、放慢，彎後向右行，至尾端筆尖稍頓一下，穩穩地向上收筆尖。

1 結構左右高度相當。

2 左邊的「禾」上面撇為平撇，下面的撇是斜四十五度的撇，下撇不要太長。右邊的「刂」，裡面短豎不要寫太長。

3 右邊的「刂」，裡面短豎不要寫太長。

1 注意「子」字橫畫在豎鈎的二分之一的上面，使整體視覺向上提昇，不致有下墜感。

2 橫畫不要太長。

3 全字似菱形的結構。

1 全字的中心就在九宮格的中央；重點在右下豎彎鈎。

2 左上撇稍長，橫鈎的橫要短。

3 下面豎彎鈎轉折之處，筆勢放輕、放慢，彎後向右行，至尾端筆尖稍頓一下，穩穩地向上收筆尖。

1 橫畫藏鋒入筆，筆鋒調正後中鋒行筆，略右上斜，到位時即輕頓筆尖回鋒收筆。

2 左撇與豎畫交接，而右長頓與豎畫筆斷意連。

1 結構為上、中、下，所以空間均分三部分。

2 下筆的長橫畫如擔子，下面的「八」是全字的雙足，承納全字的重心。

3 橫畫多，注意平行與均間。

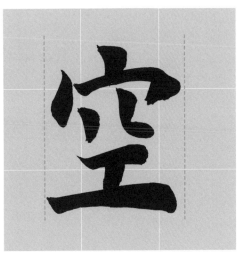

1 結構分上、下二部分，上「穴」下「工」，「穴」和「工」空間分配與寬度相當。

2 「穴」的第一筆是豎點，落筆如寫一短豎。

1 「穴」的第二筆是左頓點，略露鋒落筆，向左下延伸後回鋒收筆。

2 橫折鈎「乛」的橫畫略向右上斜，中鋒行筆到位後，筆略向右下斜頓，稍提筆再向左下鈎出去。

1 豎畫為全字頂天立地的支柱。

2 左撇與豎畫的長短相當，但撇比豎細。

3 筆畫的虛與實，粗細有變化，筆斷而意連。

1 結構為上、中、下，所以空間均分三部分。橫畫多，注意平行與均間。

2 中間的長橫畫如橫樑，筆勢挺拔。

3 下面的「八」寫成相呼應的兩點，與前一「異」字略有變化。

1 下面豎彎鉤轉折之處，筆勢放輕、放慢，彎後向右行。

2 豎彎鉤的筆法是歐陽詢書法的特點，本範帖中此筆法皆依歐體寫法。

1 結構簡單，全字的中心就在九宮格的中央。

2 左上撇稍長，橫鉤的橫要短。

3 下面豎彎鉤轉折之處筆勢放輕、放慢，彎後向右行，至尾端筆尖稍頓一下，穩穩地向上收筆尖。

1 結構分左、右二部分，左高右低。

2 注意字的中心點。

3 右邊長懸針豎畫結尾慢慢收筆尖。

1 注意字的中心點，不在上面「日」的中央，因下面有最後一筆長捺。

2 中間的長橫畫略向右上斜，和最後一筆的長捺呼應。

3 下面的「人」是穩定全字的重點，撇短捺長，撇細捺粗。

1 「穴」的「冖」不要寫的太大，整體字占九宮格的八分滿。

2 注意「穴」的儿左撇寫短，避免左右太對稱而呆板。

1 《心經》共有七個「空」字，在唐楷的寫法只有這一種。

1 結構分左、右二部分，左高右低。

2 注意字的中心點。

3 右邊垂露豎畫結尾，慢慢收筆尖。

1 注意字的中心點。

2 中間的長橫畫略向右上斜，和最後一筆的長捺呼應。

3 下面的「人」是穩定全字的重點，撇短捺長，撇細捺粗。

1 結構簡單，全字的中心就在九宮格的中央。

2 左上撇稍長，橫鉤的橫要短。

3 下面豎彎鉤轉折之處，筆勢放輕、放慢，彎後向右行，至尾端筆尖稍頓一下，穩穩地向上收筆尖。

1 上方部首以短橫寫出，下面三個點注意空間均勻分配。

2 捺筆捺出時筆勢放緩，成全字的重心。

3 下面的「又」寫成「丈」，為歐陽詢《心經》寫法。左撇過二分之一後，才漸漸向左撇出去收筆尖，撇細、捺粗，重心在右捺。

1 結構分上、下，上部占三分之二，下部占三之一。

2 全字占九宮格八分滿。

3 下面的「心」承納上面的「相」，注意不要寫太小，寬度與上面相當，三點呼應。

1 結構左高右低。

2 左邊部首縮窄，雙人旁的斜撇與直畫在一直線上。

3 注意右邊部首「丁」的二筆橫畫略右上斜。

1 結構分三部分左、中、右。

2 戈鉤落筆如寫右點入筆，中鋒向右下行筆，中間略細，過二分之一的長度後逐漸加重力度，到位後，筆尖略側鋒，向右上方挑鉤出去收筆尖。

1 第一筆為直豎點，類似寫短直豎畫落筆，然後筆向下略延伸，回鋒收筆。

2 橫畫略向右上斜。

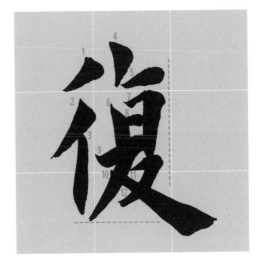

1 左邊部首「彳」的短撇寫直而窄，以保留空間給右邊的「复」。「日」的三橫注意平行均間。

2 捺筆捺出時筆勢放緩，成全字的重心。

3 撇細、捺粗，重心在右捺。

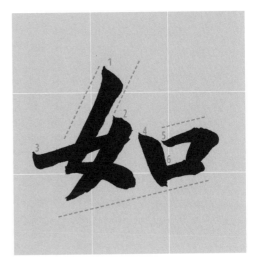

1 結構讓左，左高右低。「女」要注意左邊的撇折「く」斜畫和第二筆的斜短撇平行。

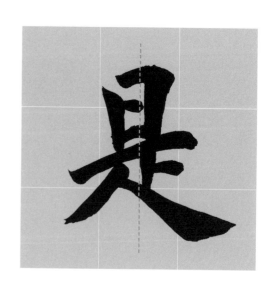

1 上半部的「日」寫窄，三橫注意均間。

2 下半部的「人」撇細、捺粗，重心在右捺。

3 捺筆捺出時筆勢放緩，成全字的重心。

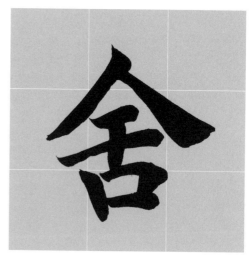

1 全字似菱形的結構，寫八分滿格。

2 上面的「人」為「舍」字的重點，撇與捺約四十五度斜。

3 下面的「口」不要寫太大，寬度與干相當。

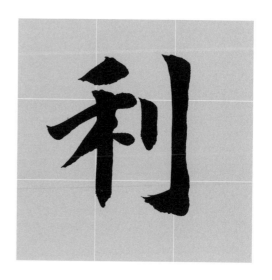

1 結構左、右二部分高度相當。

2 左邊的「禾」上第一筆撇為平撇，與橫畫平行；下面的撇是四十五度斜的撇，不要太長。

3 右邊的「刂」裡面短豎，不要寫太長。

1 注意「子」橫畫在豎鈎的二分之一的上面，使整體視覺向上提昇，不致有下墜感。

2 「子」的豎鈎略有弧度，筆向下行，逐漸加粗到底頓筆，提鋒再向左斜挑出筆尖。

1 《心經》共有九個「是」字，在唐楷的寫法只有這一種。

1 結構分左、右二部分。

2 左邊的「言」短橫都寫窄些。

3 「者」的撇可以細而短，但有勁道。

1 左邊三點水略呈弧形。

2 底部對齊。

3 「去」字上半的「土」橫細直粗，下半部的「厶」只有二筆，把右邊的頓點略加重、加長。

1 結構「天覆」，以上部的「穴」為主。

2 下面「工」的短橫露鋒起筆，然後調整中鋒行筆；長橫收筆略重，橫畫長度不要長過「宀」。

1 結構為左、右組合字；此字結構讓左，則右低。

2 右邊的「目」注意橫畫平行均間的原則。

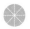

1　筆畫雖少，但筆筆緊扣，彼此呼應。

2　第一筆橫畫和中間直豎長短相當。

3　撇畫的長度和右邊長頓點在上橫畫的範圍內。

1　豎畫比橫粗。

2　橫畫均間平行。

3　上二橫短，下橫為字的重心故長。

1　注意筆畫的呼應與筆斷意連。

2　結構緊密不鬆散。

1 三點水成弧形。

2 戈鉤的撇入筆與上橫對齊，撇收筆與「火」對齊。

3 戈鉤書寫有粗細變化，可以拉長做重心。

1 第一筆橫畫略斜右上，右邊的長頓點略長，圓潤有力道收筆，使得全字重心平衡。

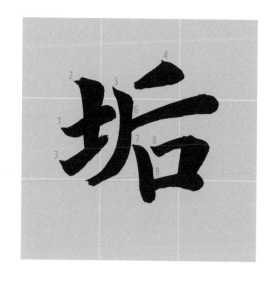

1 結構有左、右二部分，左邊筆畫少，右邊筆畫多，讓右。

2 左邊「土」的橫畫略向右上，使此部首縮窄。

3 右邊的「后」第一筆上方的撇寫平，左豎撇寫直，向下行筆至二分之一長度才向左撇出去。

1 單體字結構，整體在一圓形範圍內。

2 整體的橫畫、垂露豎、長撇與長頓點，筆筆線條圓潤而不臃腫。

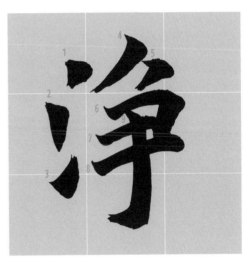

1 三點水成弧形，點的方向各有不同，筆斷而意連。

2 右邊「爭」字注意橫畫平行而均間。

3 「淨」字寫法參歐陽詢及褚遂良等唐楷字例。

1 右邊長頓點落筆後，筆勢向右下方拖長，緩緩回鋒收筆。

2 撇與垂露豎畫二筆有交叉，直豎落筆略露鋒，筆鋒調正後中鋒行筆。

1　結構為讓右故左縮，右半部高而大。

2　「土」的下橫畫略向右上傾斜，使視覺空間縮窄。

3　右邊「曾」橫畫多，注意均間與平行，以及豎畫比橫畫粗的原則。

1　《心經》中的「不」字重複有九個，雖然寫法相同，在行筆時，心裡默誦《心經》，凝神於字裡行間，筆畫會有自然流動的筆韻，會不經意出現在線條細微處的變化。

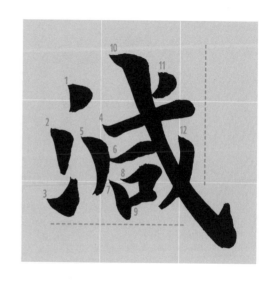

1　三點水成弧形。

2　「咸」的左撇宜直宜短。

3　戈鉤的撇入筆與上橫對齊，撇收筆與口對齊；戈鉤拉長做重心。

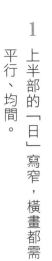

1 上半部的「日」寫窄，橫畫都需平行、均間。

2 捺筆捺出時筆勢放緩，成全字的重心。

3 撇細、捺粗，重心在右捺。

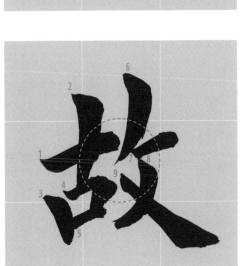
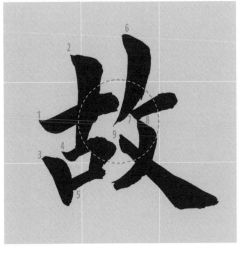

1 結構分左、右二部分，中宮緊實。

2 左邊「古」的下口不要太大，略向右上斜，空間讓給右邊的短撇。

3 右邊「攵」的撇短捺長，捺筆略重，使全字重心下拉。

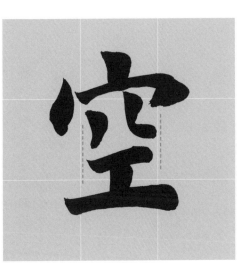

1 第一筆直豎點，以寫直豎的筆法落筆，筆鋒調中鋒後下行即收筆。

2 上面的「穴」的「儿」寬度和下面的「工」上橫寬度相當。

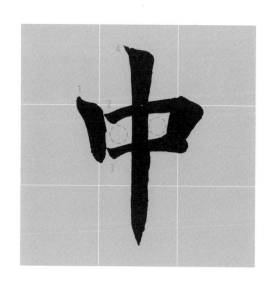

1 「中」字的中間口橫畫細，豎畫粗。

2 中間懸針豎畫為主筆，入筆後筆鋒拉正，中鋒而行，筆勢力道貫穿下行，最後漸漸收筆尖。

1 「無」字金字塔形結構。

2 書寫時注意筆畫順序。

3 注意橫畫與豎畫的平行與均間原則。

1 「色」字呈現金字塔的結構。

2 主筆是下面的豎彎鉤，向右彎時放輕、放慢筆勢，準備向上鉤時，先頓筆再向上慢慢收筆尖。

書法禪

中鋒行筆，不偏不倚，如為人處世中道穩步而行。

1 《心經》的「無」字有二十一個，書寫時可以將重複的字略加變化。

2 此字注意橫畫及豎畫平行與均間。

3 下面四點此處連筆，楷中帶有行意，比較不呆板。

1 上方部首以短橫寫出，下面三個點注意空間均勻分配。

2 捺筆捺出時筆勢放緩，成全字的重心。

3 撇細、捺粗，重心在右捺。

書法禪

筆鋒偶爾微微岔開時，不用再重描、覆蓋，保留真實的當下。

1 結構分上、下，上部占三分之二，下部占三分之一。

2 全字占九宮格八分滿。

3 下面的「心」承納上面的「相」，注意不要太小，三點寫法各有不同，但方向呼應。

1 結構左高右低，「彳」略高一點。

2 左邊部首「彳」縮窄，雙人旁的斜撇與直畫在一直線上。

3 注意撇、橫與直畫都是平行的關係。

1 左邊的部首「言」的橫畫要短，需安排於九宮格三分之一的左欄。

2 左邊的「言」和「音」筆畫多，將「戈」寫長把整體中心下拉，以平衡左邊。

1 注意橫畫平行均間，中間四筆直豎也平行。

2 下面四點落筆皆與中間四筆直豎呼應。

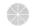

1 左、右並列結構，右邊有撇捺，則讓右。

2 注意左邊的「目」不要寫太寬。

3 「目」與「艮」之間雖有距離，而彼此避讓，使得雖有距離，但視覺上為一整體。

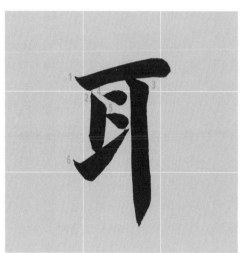

1 「耳」字的主筆在懸針豎畫。

2 第一筆的橫畫注意不要太長。中間的二筆短橫寫成二點，和下方最後一橫寫成右上挑形成呼應。

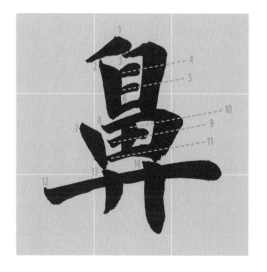

1 結構有上、中、下三部分，以下面的橫畫為主筆形成金字塔結構。

2 第一筆的左上撇寫成平撇。

3 橫畫多的字，注意平行均間原則。

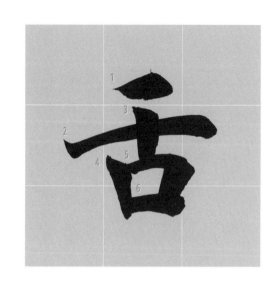

1 「舌」字的上撇寫成平撇。

2 中間的長橫畫筆尖略顯，搭鋒短撇的筆勢，筆斷而意連。

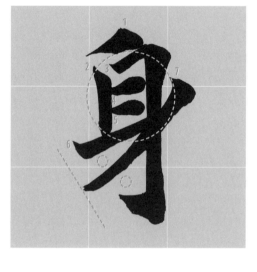

1 上撇寫成平撇。

2 筆筆緊湊相呼應，在虛與實之間線條產生粗細變化。

3 最後的長撇注意粗細與長度，適當延伸與平均分配左下方的空間。

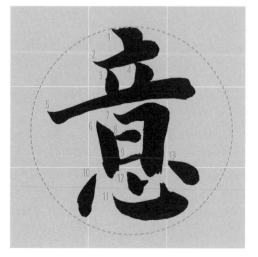

1 整體結構為上、中、下三部分，空間各三分之一。

2 上面「立」的第一筆，落筆如寫短直豎，下長橫寫長一點。

3 下面「心」的寬度不超過「立」長橫的範圍。

1 下面四個頓點的方向不同，最左與最右點加重、加長。

2 下面四點的落筆位置與中間四筆直豎呼應。

1 字體呈現金字塔的結構。

2 主筆是下面的豎彎鉤，向右彎時放輕、放慢筆勢，再漸漸加重、加粗，準備向上鉤時，先頓筆再向上慢慢收筆尖。

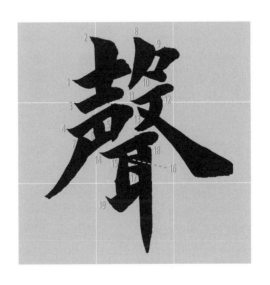

1 撇捺突出則橫畫短。

2 凡是帶有撇捺的字，如果撇捺是主筆，其他的筆畫一定要收斂一些，以突出主筆，所以裡面的橫畫一般就要短一些，比如左上方「士」、右上方「殳」，及下面「耳」的橫畫。

1 上撇寫成平撇，筆意與下面橫畫平行。

2 上「禾」的左撇與直豎畫要銜接緊密，右長頓點也可寫成長捺。

1 讓右，右邊的「未」有撇捺，占全字主要部分，所以「口」寫得小一點。

2 注意右邊的撇與捺都從豎畫中藏鋒入筆（標註圓圈的位置），線條才能緊密聯繫。

3 注意左邊「口」的位置，不要太低，「口」的橫畫與右邊「未」的橫平行一致。

1 左、右二部分的筆畫都多時，注意空間均勻。

2 橫豎筆畫，筆筆線條都是有粗細，或者傾斜角度變化。

3 變化中彼此呼應而有和諧感。

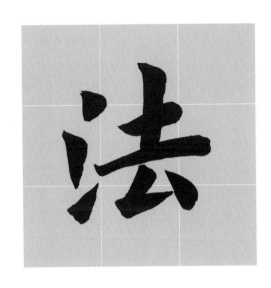

1 左邊三點水略呈弧形。

2 底部對齊。

3 「去」上半的「土」橫細直粗。

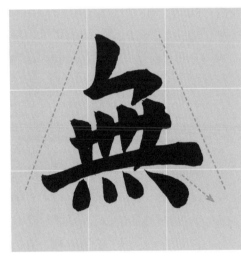

1 注意全字三筆橫畫的長度，使整體形成金字塔結構。

2 橫畫與直豎都需平行與均間，即使筆畫多，空間勻稱，疏密得當，全字就平衡。

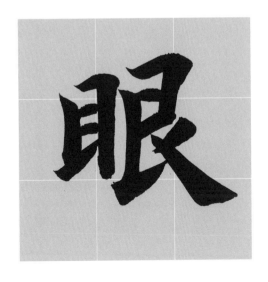

1 「眼」字右邊「艮」有撇捺，而捺為主筆，其他的筆畫要收斂一些，以強調主筆。

2 「目」與「艮」的橫畫都要短一些，使得最後一筆捺有足夠伸展空間。

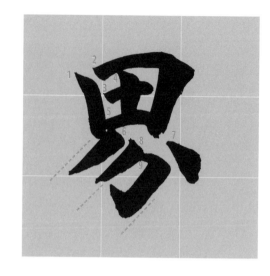

1　此「界」字的異體字寫法，源於
隸書及唐楷不同帖體寫法。

2　注意空間的平行均間原則。

1　單體字結構，筆畫少，注意線條
之間的彼此穿插呼應的關係。

2　上為橫鉤，下為橫折鉤。橫折鉤
落筆先寫一短橫，筆鋒調順，中
鋒向右行筆，轉折處筆鋒略提接
著頓筆，向左下中鋒行筆；到位
後，略提筆尖稍微回鋒，但筆不
離紙面，調整筆鋒方向，再輕輕
頓筆向左上方鉤出去。

1　三角形結構。

2　上方的短橫畫略右上斜。

3　「土」下筆長橫是全字的重心。

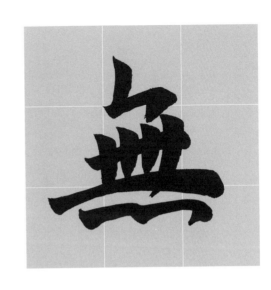

1 下面四點改為帶有行書意味的寫法，注意落筆提頓的力道掌控，線條粗細有變化而氣勢不虛。

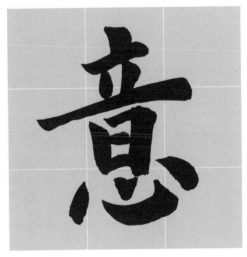

1 此「意」字在《心經》第二次出現，作者在寫時筆勢不經意略斜了，最後把右邊的頓點寫得重一點，穩住整體。

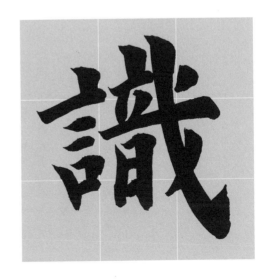

1 結構分左、中、右三部分，中間縮窄。

2 戈鉤需掌握手、腕、肘平穩運筆，線條弧度才能遒勁有力。

1 此字結構分上、下二部分，空間上下大約相當。

2 「田」的橫畫比直畫細。

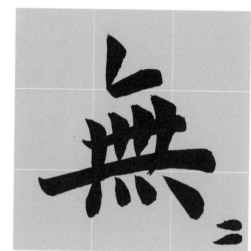

1 此句為「無無明」，右下有二點為「無」字重複字符號。

2 下面四點與中間四筆直豎呼應，最後一個點可以長一些，把重心向右下拉。

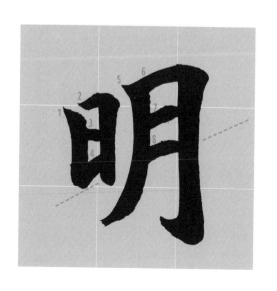

1 「明」字為左、右結構，以右邊的月為主體，讓右。

2 左邊「日」寫的窄而低。

3 「月」的左撇，先寫直豎撇出收筆尖。中間二短橫畫位置提高，整體比較緊湊。「月」之一長之後，再漸漸撇出過二分體比較緊湊。

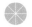

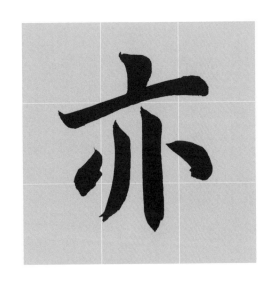

3 左、右二點方向相互呼應。

2 下二筆豎畫的左豎，垂直寫下後略向左撇，整體不呆板。

1 第一筆為直豎點。

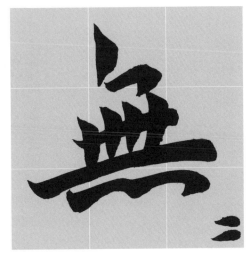

1 下面的四點以帶有行書筆法的三點連筆書寫，此處可練習掌握手與筆勢的「頓—提—頓—提」的動作，在提頓筆時，能保持中鋒行筆。

2 左邊的「日」位置低。

1 「明」字為左右結構，以右邊的「月」為主體，讓右。

1 金字塔結構，重心在下，所以注意下面「皿」的最後一筆橫畫最長。

2 橫畫多注意緊湊而均間，中間四點與下「皿」寬度相當即可，不要寫鬆散或太寬。

3 上方直豎帶出整體的中心，入筆宜穩當而有力，氣勢串聯橫畫。

1 此「乃」字筆畫少，撇與右邊的斜鉤方向平行。

2 上面橫鉤的橫畫也略斜右上。

1 金字塔結構，重心在下，所以注意最後一筆橫畫最長。

2 「厶」的右點略向下搭鋒，銜接下面的「土」，行筆中自然的筆意，使端正中有活力。

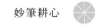

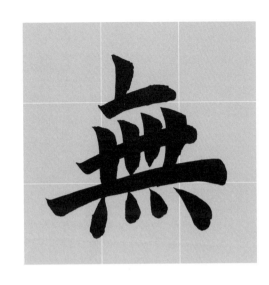

1　此字注意平行與均間。

2　注意全字主要三筆橫畫長短，使整體形成金字塔結構。

3　下面四點與中間四筆直豎呼應，最後一個點可以長一些，把重心向右下拉。

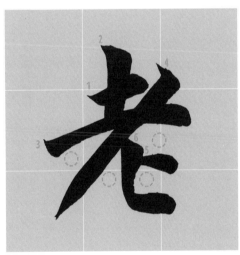

1　全字的主筆在長撇，筆勢勁道提起整個字的精神。

2　注意右下的「匕」，與左下方長撇位置的空間和諧分布。

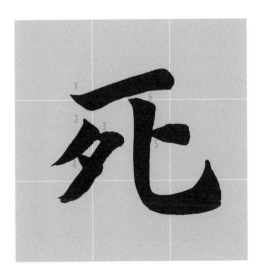

1　右邊「匕」的豎彎鉤在書寫時，注意直豎要挺而有力。

2　豎彎鉤向右彎時放輕放慢，準備向上鉤時，先頓筆再向上慢慢收筆尖。

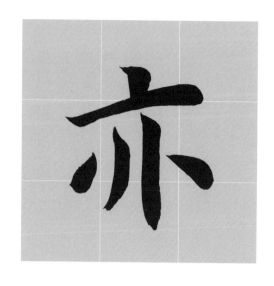

1 書法線條並非一定橫平豎直，此字只有六筆，每一筆都有變化，但整體結構是和諧穩定的。

2 下二筆豎畫的左豎，露鋒落筆，垂直下行，略向左撇，整體不呆板；左、右二點氣勢呼應。

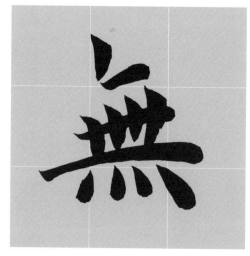

1 「無」字中間四筆直畫在布局時注意排列緊湊，與下面四個點有呼應的意味。

2 由於第一筆的短撇寫得高，最後一筆頓點寫得稍微長一點，使得全字看來沉著穩定。

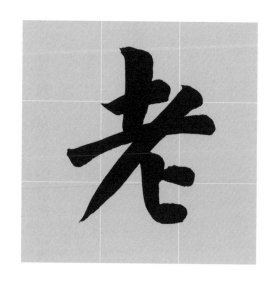

1 長撇筆勢穩當而有勁道，提起整個字的精神。

2 上面的「土」的直豎比橫畫粗。

1 第一筆橫畫略斜右上。

2 左邊「夕」橫折撇的橫要短，以免「夕」寫得太寬。

3 「匕」的豎彎鉤，以寫直豎的筆法落筆，直豎可以稍長，要向右彎時放輕、放緩，準備向上鉤時，先頓筆再慢慢向上收筆尖。

1 金字塔結構，重心在下，所以注意下面「皿」的最後一筆橫畫最長。

2 橫畫多注意緊湊而均間，中間四點與下「皿」寬度相當即可，不要寫鬆散或太寬。

3 上方直豎帶出整體的中心，入筆宜穩當而有力，氣勢串聯橫畫。

1 「無」字的四筆直豎與下面四點空間穿插均勻，使其密而不促，整體和諧而穩定。

1 「苦」字結構上、下二部分，注意空間平均。

2 上面「卝」字頭寬度約和下「口」相當。

3 中間橫畫是承擔全字的主筆，宜平穩而有力道。

1 「集」字結構上、下二部分，注意橫畫多時的平行均間原則。

2 上面「隹」的撇在書寫時有意拉長，呼應下面「木」的長橫畫，使呈三角結構。

1 三點水成弧形。

2 戈鈎的撇入筆與上橫對齊，撇收筆與「火」對齊。

3 戈鈎拉長做重心。

1 「道」字的部首「辶」為此字重
點，長捺為主筆。

2 中間的首結構緊湊。

3 「辶」部首的「ㄋ」注意橫畫部
分要短，使其縮窄。

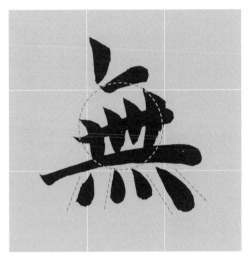

1 「無」字的中宮在中間的四筆豎
畫，它與下面的四點呼應為一
體。

2 此「無」字中間二筆直豎畫落筆
露鋒，帶有寫長點的意味，也是
在書寫重複字時變化的寫法。

1 結構主要分上、下二部分，空間
均勻。

2 上半部「知」左邊的「矢」高，
右邊「口」低。

1 「亦」字可練習幾種基本筆法：
豎點、左點、右點、橫畫、直
豎。

2 兩筆平行的直豎書寫有變化，左
邊直撇落筆略微露鋒，下行帶有
豎。

3 左、右二點有顧盼呼應的氣勢。

1 下四點略帶行書意味以增變化。

2 注意全字主要三筆橫畫長短，使
整體形成金字塔結構。

1 結構為左、右二部分，右邊筆畫
多，故結構讓右。

2 左邊「彳」注意撇要寫得窄，所
以撇的角度直一些。

3 右邊下方的「寸」橫畫平穩與豎
鉤有力，帶出全字的精神。

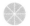

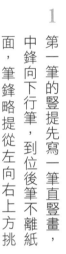

1　第一筆的豎提先寫一筆直豎畫，中鋒向下行筆，到位後筆不離紙面，筆鋒略提從左向右上方挑出，一筆完成。

2　左邊的點出鋒，筆意連貫下一筆的撇。

3　末筆的點略長，底部對齊左邊，整體就四平八穩了。

1　「無」字可以練習幾種筆法，短撇、橫畫、直豎、左右頓點的變化寫法。

2　第一筆短撇收筆時筆尖不離開紙面，接著帶入下一筆短橫，短橫收筆處以橫鉤的寫法，筆意連貫到下一筆橫畫。

1　「所」為書法帖體，字例源於多個不同楷、隸古帖範本寫法。

2　直豎畫寫法變化為不同方向的長頓點，使得左右點畫有呼應感，氣勢連貫。

3　線條空間的虛實、避讓、呼應，使筆畫靈活中有整體感。

1 結構為左、右二部分，右邊筆畫多，故結構讓右。

2 左邊「彳」要窄，所以撇的角度直一些。

3 右邊下方的「寸」橫畫平穩，豎鉤有力，帶出全字的精神。

1 結構分左、右二部分，空間均分。

2 右邊「攵」的長捺將全字重心下拉，具有穩定作用。

3 長捺的寫法：逆鋒入筆，中鋒向右下行筆，漸加粗頓筆，再向右漸漸收筆尖。

1 上面「丷」字頭筆畫順序先寫短直豎，橫畫短一點，其寬度與下面的「口」相當即可。

1 結構分左、右二部分，右有長捺筆，讓右。

2 左邊的「手」第一筆橫畫宜短，下筆橫挑斜向右上方，避免太寬。

3 「是」字的撇短捺長，捺筆捺出時筆勢放緩，成全字的重心。

1 「薩」的「艹」與下面「產」的橫畫寬度對齊。

2 左耳鉤「阝」寫窄，與「產」的左撇空間穿插得當。

1 結構為讓右，故左縮，右半部高而大。「埵」字為歐陽詢《心經》的寫法。

2 左邊部首「土」的下橫畫，略向右上傾斜，令所占空間縮窄。

3 右邊「垂」橫畫多，注意均間與平行，以及橫畫細直畫粗的原則。

1 結構分左、右二部分，右有長捺筆，讓右。

2 捺筆捺出時筆勢放緩，成全字的重心。

3 撇細而短，捺粗而長。

1 練習至此，「般」字筆畫雖多，此字的筆法在前面都已經練習過，主要注意掌握結構。

2 「般」字有幾個不同的撇畫寫法：平撇、豎撇、短撇，書寫時體會手勢在撇出去的角度和方向的變化，及線條的長度。

1 上面「扌」字頭的第一筆頓點收筆時，略提出筆尖，連帶下一筆的短撇。

2 下面「右」的橫長撇短。

1
「皮」的左撇略直，與左邊三點水保持空間的穿插避讓，具和諧之美。

2
書法的點、橫、豎、撇畫都是逆鋒起筆，中鋒行筆，回鋒收筆，寫出來的線條具立體、圓潤、含蓄的美。

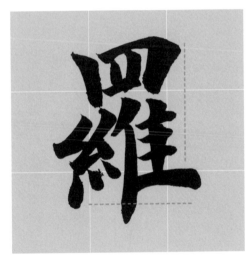

1
「糸」部的撇折書寫重點，在於練習運筆的轉折提頓的技巧。第一個撇折，入筆頓筆後向左下撇出，漸漸收筆，筆尖不離開紙面，再頓筆向右收筆。第二個撇折如寫一個長撇下筆，到位後，漸漸收筆尖，筆尖不離開紙面，再頓筆向右上提鋒收筆。

1
「蜜」字筆畫雖多，集中在九宮格的中心，書寫注意點畫穿插避讓，同時也能使撇捺自由向左右伸展。

1 「多」字主要練習短撇和長短折撇的筆法。

2 長橫折撇落筆如寫一短橫，隨即提筆後再頓一下，筆不離紙面，調整筆鋒後，中鋒向左下方行筆，到位後略頓，再提筆收筆尖。

1 結構分左、右二部分。

2 左邊「古」的下「口」不要太大，略向右上斜，空間讓給右邊的短撇。

3 右邊「攵」的撇短捺長，捺筆略重，使全字重心下拉。

1 三個點方向不同，而彼此呼應。

2 上方的點凸出，使呈弧形與下面的橫鉤呼應。

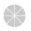

1 《心經》的「無」字重複多，此字上橫略帶行書意味以增變化。

2 注意全字主要三筆橫畫長短，使整體形成金字塔結構。

1 「罣」同「掛」字，此字例源於歐陽詢《心經》。

2 下面的「圭」的上三橫和上面的「四」寬度相當。

1 左邊的「石」略斜右上，注意橫畫寫短。

2 結構左、中、右三部分，中間盡量縮窄，預留空間給最後一筆捺。

1 注意全字主要三筆橫畫長短，使整體形成金字塔結構。

2 此字上橫與下四點，略帶行書意味以增變化。

1 此字為「罣」字異寫，異寫字源於歐陽詢《心經》。

2 橫畫平行、均間，底部最後一筆橫畫最長，承擔全字重心。

1 筆畫雖多，只要注意線條高低、穿插、避讓得宜，仍可以寫得好看。

書法禪

寫字即使左右空間有限，撇與捺都能控制在九宮格內，不出格，如同做人，留有餘地給別人。

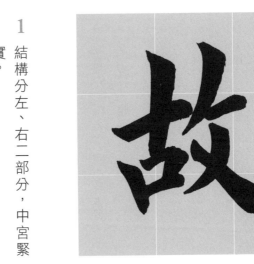

1 結構分左、右二部分，中宮緊實。

2 左邊「古」下「口」不要太大，略向右上斜，配合穿插右邊的短撇。

3 右邊「攵」的撇短捺長，捺筆略重，使全字重心下拉。

1 此字上橫略帶行書意味，以增變化。

2 注意全字主要三筆橫畫長短，使整體形成金字塔結構。

3 下四點與中四筆直豎彼此呼應，氣勢是連貫的。

1 「有」字上面兩筆撇短橫長，筆畫順序是先寫撇後寫橫畫。

2 「月」中間二筆略帶行書意味，以增變化。

1 筆畫雖不多，但筆筆有呼應的關係。

2 下面的「心」承納上半部的字，所以寬一點。

1 左邊「忄」部首注意兩點書寫的位置，左點為豎點，右點為橫點，從豎畫中入筆。

2 右邊「布」的橫短撇長。

1 「遠」字的部首「辶」為此字重點，長捺為主筆。

2 中間的「袁」結構緊湊，右邊撇捺變化為帶有行書意味的二點。

3 「辶」部首的「ㄅ」橫折撇注意橫畫部分要短，整體縮窄。落筆如寫一短橫，筆尖輕落紙面，不要太長，隨即提筆略頓，轉折向左下方撇出，收筆尖時隨即頓筆，連筆繼續再寫一左短撇。

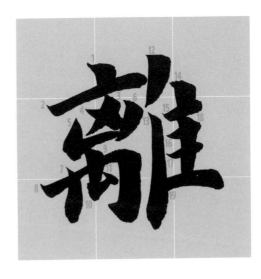

1　左、右二部分的結構，分配均勻。

2　注意筆畫的穿插避讓。

3　右邊「隹」第一筆撇略直，下面橫畫平行均間。

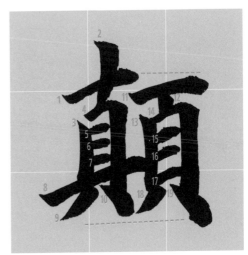

1　左、右二部分的結構，空間分配均勻，左高右低。

2　橫畫多，注意平行均間的原則。

3　底部對齊，整體即具穩定感。

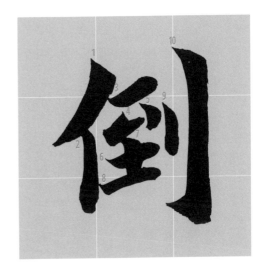

1　左、中、右三部分的字，要注意空間分配，高低位置。

2　左邊的「亻」部首，上撇宜寫直一點。

3　注意中間的「至」縮窄，橫畫勿太長。

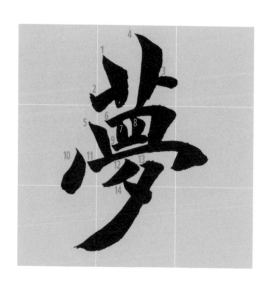

1 上、中、下三部分結構，最下「夕」有長撇，整體下半部預留較多空間。

2 下面「夕」的長撇注意中鋒穩健行筆，過二分之一長度略微頓筆，再慢慢提起筆鋒收筆，注意掌握手腕運筆的方向和力度，線條才不會虛浮而飄忽。

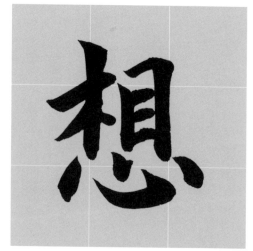

1 結構分上、下，上部占三分之二，下部占三分之一。

2 全字占九宮格八分滿。

3 下面的「心」承納上面的「相」，注意不要太小，三點呼應。

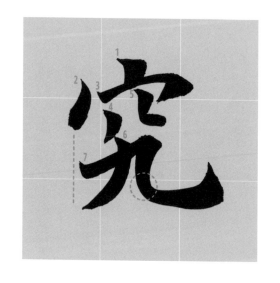

1 結構分上、下二部分，上「穴」下「九」。

2 「穴」的「宀」不要寫的太寬，重心放在「九」的橫折彎鉤。

3 橫折彎鉤是把橫畫結合豎彎鉤的筆法。起筆先以橫畫落筆，行筆至轉折處筆稍提然後頓筆，調整中鋒後向下寫直豎，中鋒行筆，由粗漸細，近轉彎處放輕放慢筆鋒，向右行筆再逐漸加粗，頓筆後漸漸向上挑出，收筆尖。

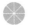

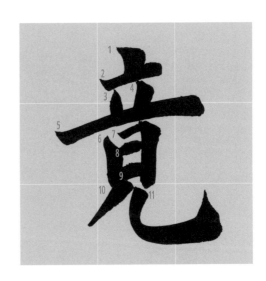

1 結構分上、中、下三部分，空間均分。

2 上面「立」第一筆短橫與「日」寬度相當。

3 下面左撇不要太長。

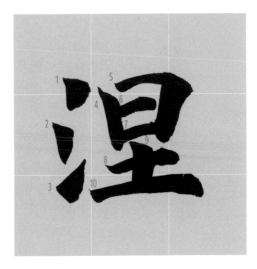

1 一字中多筆橫畫，注意平行均間。

2 左邊三點水略呈弧形，彼此互相呼應。

1 上、下二部分結構。上半部的「般」筆畫多，下面的「木」橫畫寫長一些，做全字的主筆，橫擔全體結構。

1 上二筆橫畫長度一樣，下筆最長，結構呈三角形。

2 橫畫皆略向右上斜，並非一定平才正。主要在下面一筆長橫收筆處有力，將全字重心穩定住。

1 筆畫少的字，注意空間均勻，線條的粗細有變化，彼此間搭鋒的筆斷意連。

2 中間第二筆豎畫提高一些，不呆板，呈菱形結構。

1 左、右結構，右邊筆畫多，讓右，所以左邊「言」部首縮窄。

2 注意「言」的第一筆豎點在橫畫的偏右。

3 「者」的長撇注意控制長度，恰到好處。

1 左邊「人」部首的撇要直一點。

2 右邊的「弗」橫畫緊湊而平行均間。

3 「弗」的左直撇不要太長，右筆的懸針豎挺直有勁道，帶出全字的精神。

1 左邊「人」部首的撇要直一點。

2 「衣」的撇對齊上面橫畫，撇短捺長。

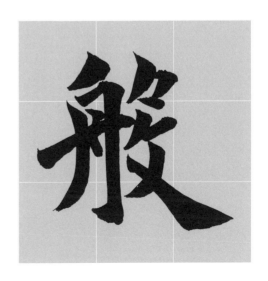

1 「舟」的中間一橫寫在豎畫的二分之一的上面，其中兩點可以集中，提高重心。

2 右邊的「殳」撇短捺長，捺筆捺出時筆勢放緩，迂迴收筆鋒。

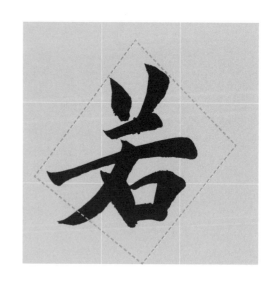

1 「右」的橫畫長橫略露鋒下筆，中鋒右行，左細右粗，略有弧度，不呆板，到位後略頓筆，再提筆尖回鋒收筆。

2 「右」的左撇撇出的長度到與上長橫起筆處即可。

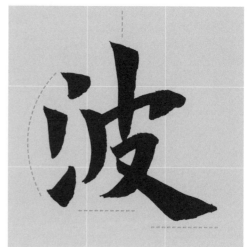

1 三點水每一筆方向和寫法都不同，略呈弧形。

2 右邊「皮」字撇細捺粗。

3 最後一筆捺略長，把重心向下拉，使整個字有穩定感。

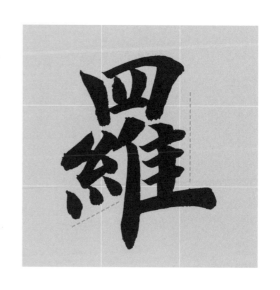

1 字有三部分，下面的「維」是承載重心，所以「隹」的下橫畫略粗並加長。

2 「四」的空間平均，「隹」的橫畫平均間距，豎畫略比橫畫粗。

3 「糸」部縮窄，三點斜右上亦為減少空間。

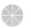

1 書法的基本線條筆法是起筆、行筆與收筆，原則起筆是逆鋒（逆筆藏鋒），但是在通篇書寫，或是前後文字連貫書寫，有時會有露鋒的筆尖，並非筆筆都是逆筆藏鋒的，主要在能掌握中鋒行筆。

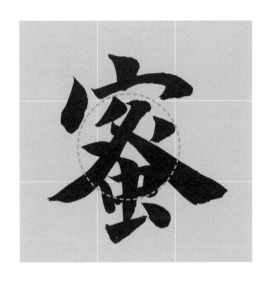

1 注意上、下三撇長度，使橫折撇的橫要短，免得「夕」寫得太寬。

2 下面「夕」的頓點在長撇二分之一的上面，有提高全字重心的作用。

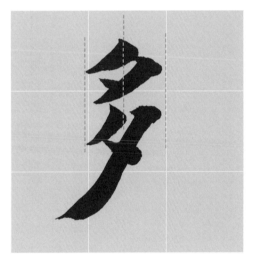

1 「故」字在書寫時，因接續前面的「多」字，筆鋒搭鋒前字，有連貫意味。

1 結構為左、右二部分，右邊筆畫多，故結構讓右。

2 左邊「彳」注意撇要寫得窄，所以撇的角度直一些。

3 右邊下方的「寸」橫畫平穩與豎鉤有力，帶出全字的精神。

1 「口」在「可」豎鉤長度的二分之一的上面。

2 注意左部首「阝」寫得窄。

3 右邊「可」的「口」提高在豎畫的二分之一以上位置，整體字才有精神。

1 「耨」字讀音「ㄋㄡˋ」，「耨」字結構分左、右二部分，注意筆畫順序。

2 注意左部首「耒」寫得窄，下面的撇也不要太長，要給右邊的「辱」有足夠的空間。

3 「耒」的橫畫注意平行，均間。

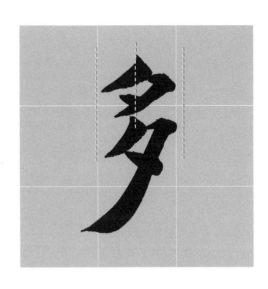

1
兩個「夕」的撇畫平行，下面「夕」的第一撇與上對齊中心，使全字上三撇的寬度相當。

2
下面「夕」的最後一撇拉長做重心。

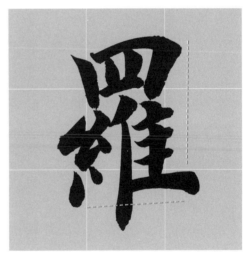

1
字有三部分，下面的「維」是承載重心，所以「隹」的下橫畫略粗並加長。

2
「四」的空間平均，「隹」的橫畫平均間距，豎畫略比橫畫粗。

3
「糸」部縮窄，三點斜右上亦為減少空間。

1
上二筆橫畫長度一樣，下筆最長，結構呈三角形。

2
橫畫皆略向右上斜，並非一定平才正。主要在下面一筆長橫收筆處有力，將全字重心穩定住。

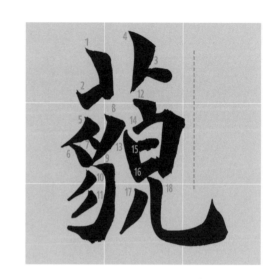

1 筆畫雖多，注意筆順，線條之間的穿插、均間、平行、避讓的原則。

2 右下的撇稍微短一些，豎彎鉤稍長一些。

1 上二筆橫畫長度一樣，下筆最長，結構呈三角形。

2 橫畫皆略向右上斜，並非一定平才正。主要在下面一筆長橫收筆處有力，將全字重心穩定住。

1 「菩」字結構上、中、下三部分，注意平均。

2 上面草字頭不要寬於中間的長橫畫，下面的「口」也不要太大。

3 中間「立」的下橫畫是承擔全字的重心。

1 結構分左、右二部分，右有長捺筆，讓右。

2 捺筆捺出時筆勢放緩，成全字的重心。

3 「是」要留意撇細而短，捺粗而長。

1 結構分左、右二部分，中宮緊實。

2 左邊「古」的下「口」不要太大，略向右上斜，空間讓給右邊的短撇。

3 右邊「攵」的撇短捺長，捺筆略重，使全字重心下拉。

1 結構分左、右二部分，左邊筆畫多，讓左。

2 左高右低。

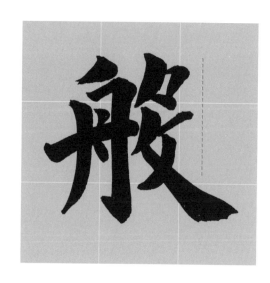

1 左、右兩部分並列，字例為帖體寫法，參自歐陽詢《九成宮醴泉銘》。

2 「舟」的上撇是平撇，橫畫比豎畫細，不要太長。

3 右邊的「殳」筆畫略細，撇短捺長。

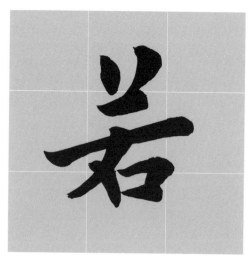

1 上面「艹」的寬度與下部「口」相當。

2 「右」的橫畫要長，撇要短。

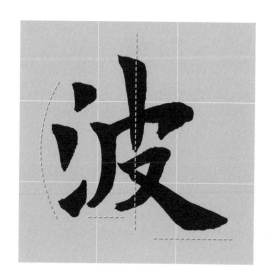

1 三點水每一筆方向和寫法都不同，略呈弧形。

2 「皮」的豎畫為中心，撇細捺粗。

3 最後一筆捺略長，把重心向下拉，使整個字有穩定感。

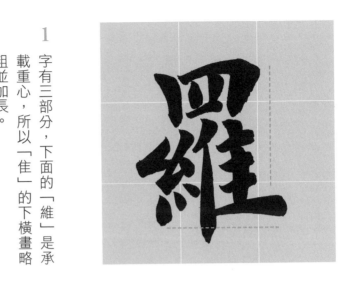

1 字有三部分，下面的「維」是承載重心，所以「隹」的下橫畫略粗並加長。

2 「四」的空間平均，「隹」的橫畫平均間距，豎畫略比橫畫粗。

3 「糸」部縮窄，三點斜右上亦為縮窄左邊空間。

1 注意「蜜」字中間「㚉」的左撇的點，和右捺的短撇的位置，落筆都在「宀」包裹範圍之內。

2 中間「㚉」的撇捺略長，撇畫行筆至尾部可略頓再收筆鋒，有魏碑筆法左撇的意味。

1 筆畫少的字注意不要寫得太大，筆畫多的字要寫得緊湊（如前一個「蜜」字）。

1 上半部的「日」寫窄，三橫注意均間。

2 捺筆捺出時，筆勢放緩，成全字的重心。

3 撇細、捺粗，重心在右捺。

1 左撇過二分之一之後才後左撇。

2 捺筆從左撇內藏鋒入筆，使二筆銜接密實。

3 捺筆略比撇低使重心降低，具穩定感。

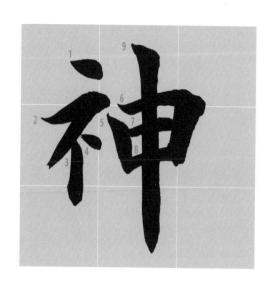

1 注意左邊的部首「示」上面頓點比較偏右，並沒有在其下橫畫的中間。

2 右邊「申」的懸針豎畫，從上到下粗細有變化。

1 上面二「口」大小相當。

2 下面的「几」左撇略直，右邊豎彎鉤的直豎略長，中鋒行筆，近轉彎處逐漸放輕放慢筆鋒，向右行筆再逐漸加粗，頓按筆尖後，漸漸向上挑出收筆尖。

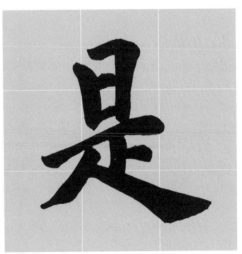

1 上半部的「日」寫窄，三橫注意均間。

2 捺筆捺出時筆勢放緩，成全字的重心。

3 撇細、捺粗，重心在右捺。

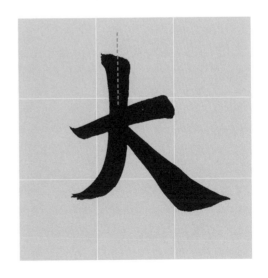

1 左撇並不在九宮格的中心，略偏左，保留空間給右捺。左撇略直，過二分之一之後，才向左撇出收筆尖。

2 捺筆從左撇內藏鋒入筆，使二筆銜接密實。

3 捺筆略比撇低使重心降低，具穩定感。

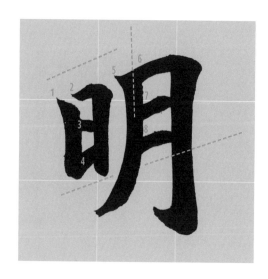

1 「明」字為左、右結構，以右邊的「月」為主體，讓右。

2 左邊的「日」寫窄而稍低。

3 右邊的「月」左豎撇寫到二分之一後才向左撇出收筆尖。

1 「咒」字也可寫為「呪」。下面的「几」左撇略直，右邊橫折彎鉤的豎畫可以長一些。

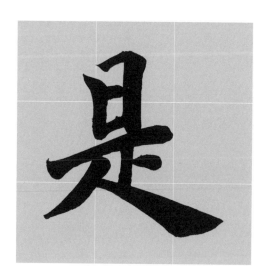

1 上半部的「日」寫窄，三橫注意均間。

2 捺筆捺出時筆勢放緩，成全字的重心。

3 撇細、捺粗，撇短、捺長，重心在右捺。

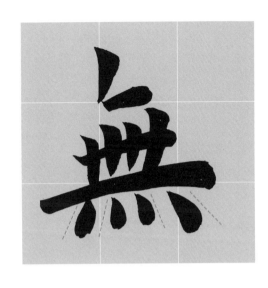

1 「無」字為金字塔形結構。

2 此字注意平行與均間。

3 下面四點與中間四筆直豎呼應。

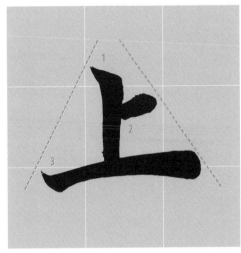

1 單體字，金字塔結構。

2 下面的長橫為主筆，中鋒行筆，平穩向右，至尾部輕輕頓筆後提起筆尖回鋒收筆。注意橫畫的首尾粗細有變化，才不呆板。

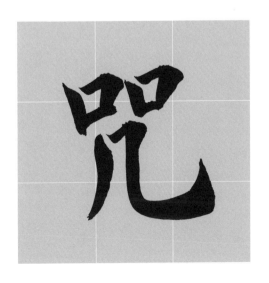

1 筆畫少的字，在落筆前腦海裡先構想筆畫在九宮格的布局。

2 下面「几」的橫折橫畫短，給右邊豎彎鉤足夠向右伸展的空間。

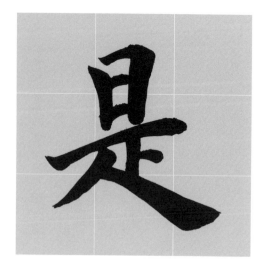

1 上半部的「日」寫窄，三橫注意均間。

2 捺筆捺出時筆勢放緩，成全字的重心。

3 撇細、捺粗，撇短、捺長，重心在右捺。

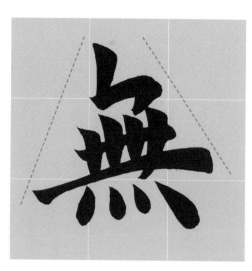

1 「無」字呈金字塔形結構。

2 此字注意平行與均間。

3 下面四點與中間四筆直豎呼應。

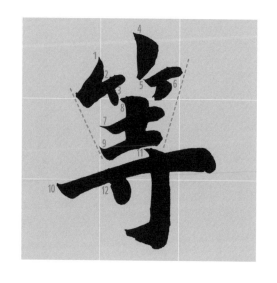

1 結構分上、中、下三部分，重心放在下面的「寸」，整體才穩重。

2 中間的「士」不要太大。

3 「寸」的橫畫長，承擔全字重心的主筆。

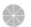
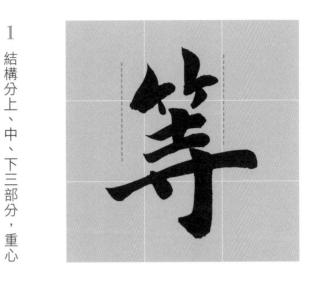

1
結構分上、中、下三部分，重心放在下面的「寸」，整體才穩重。

2
中間的「士」不要太大。

3
「寸」的橫畫長，承擔全字重心的主筆。

1
書法有法，法無定法。此咒上面兩個「口」在寫時左邊的「口」落筆直豎藏鋒而筆勢略重；右邊的「口」第一筆直豎筆尖露鋒，落筆略輕，以避讓左邊的口，使書寫重複的字時線條也有變化。

1
「能」字的寫法為書法帖體異體寫法。

2
左、右結構，左邊筆畫多，讓左。

3
「月」的左豎撇直下，過二分之一長度後，才慢慢撇出收筆尖。

1 結構為左、右二部分組合，右邊筆畫多，還有撇捺，整體讓右。

2 左部首「阝」需窄，落筆尖寫短橫折，向左下撇，接著連續向右下寫一斜鉤，輕頓筆尖隨即向左上斜收筆尖鉤出。

3 「余」上面的撇與捺銜接處要密合，勿鬆散，捺筆從撇畫裡面藏鋒入筆。

書法禪

每一筆都有起筆、行筆、收筆三個步驟。每一字也有第一與最後一筆，書寫過程中，從一筆畫開始練習專一，到完成一個字的有始有終，每一筆都用心觀照，完成一個整體字的和諧之美，也鍛鍊堅持的能力。

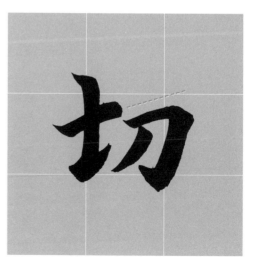

1 「切」字結構左、右二部分寬度相當。

2 上面呈左高右低。

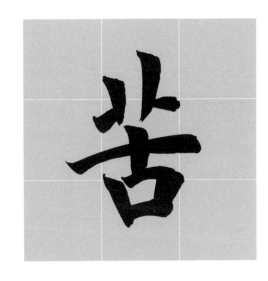

1 「苦」字結構分上、中、下三部分。

2 中間的橫畫為全字的中心。

3 上部的草字部首與下面的「口」寬度相當。

1 橫細、豎粗。

2 金字塔結構，下面橫豎長而略斜右上。

3 最後一頓點稍長而有力。

1 上方的「宀」要寬一些。

2 中間的「毌」直畫都略斜，平行而均間。

3 下面「貝」橫畫平行而均間，最後一筆長點略頓重一點，使重心拉低。

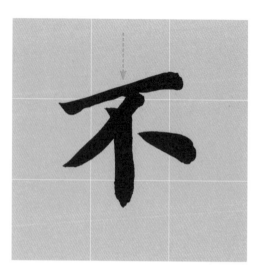

1 豎畫為全字頂天立地的支柱。

2 左撇與豎畫的長短相當，但撇比豎細。

3 右邊的長頓點與豎畫是虛連，而實際緊密彼此呼應。

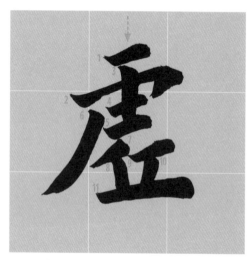

1 「虛」字為異體寫法，字例源於歐陽詢《心經》。

2 注意筆畫之間的平行、均間、虛實、避讓的原則。

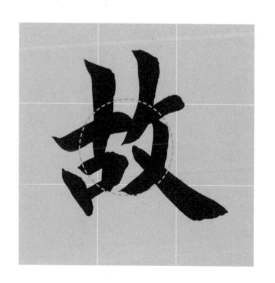

1 結構分左、右二部分，中宮緊實。

2 左邊「古」的下「口」不要太大，略向右上斜，空間讓給右邊的短撇。

3 右邊「攵」的撇短捺長，捺筆略重，使全字重心下拉。

1 結構分左、右二部分，右邊有需伸展的豎彎鉤，空間讓右。

2 左邊「言」的橫畫不要太長，略向右上斜，空間讓給右邊的短撇。

3 右邊豎彎鉤轉折之處筆勢放輕、放慢，彎後向右行，至尾端筆尖稍頓一下，穩穩地向上收筆尖。

1 左、右兩部分並列，字例為帖體寫法。

2 「舟」的上撇是平撇，橫畫略比豎畫細，不要太長。

3 右邊的「殳」筆畫略細，撇短捺長。

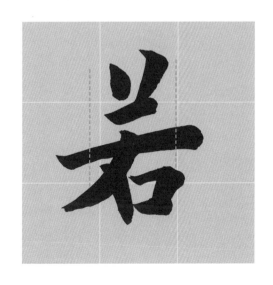

1 「若」字的「右」注意「口」的左豎藏鋒入筆與撇相連緊密。

2 「右」的長橫為全字主筆，左細右粗，略有弧度，較有變化與美感。

3 注意橫畫之間平行均間原則。

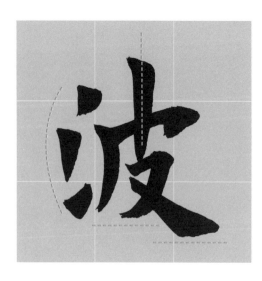

1 三點水每一筆方向都不同，彼此之間有呼應與連貫的關係。

2 注意右邊「皮」的結構，空間上彼此穿插和避讓。

1 字有三部分，下面的「維」是承載重心，所以「隹」的下橫畫略粗並加長。

2 「四」的空間平均，「隹」的橫畫平均間距，豎畫略比橫畫粗。

3 「糸」部縮窄，三點斜右上亦為減少空間。

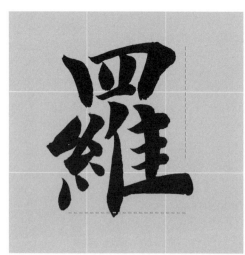

1 筆畫多的字注意結構緊湊。此字有多種不同的點，第一筆豎點，第二筆的「宀」部首左側點，各個不同的點，筆法方向都略有不同。

2 下面「夕」的最後一撇拉長做重心。

使全字上三撇的寬度相當。「夕」的第一撇與上對齊中心，

1 兩個「夕」的撇畫平行，下面

3 右邊豎彎鉤轉折之處筆勢放輕放慢，彎後向右行，至尾端筆尖稍頓一下，穩穩地向上收筆尖。

2 注意「几」不要寫太寬。

1 上面二個「口」大小平均。

2 注意橫畫平行均間的原則。

1 左、右結構，左高右低。

1 結構分左、右二部分，讓右。

2 左邊「言」的橫畫不要太長，略向右上斜，空間讓給右邊的短撇。

3 右邊豎彎鉤轉折之處筆勢放輕、放慢，彎後向右行，至尾端筆尖稍頓一下，穩穩地向上收筆尖。

1 上面二個「口」大小平均。

2 注意「几」不要寫太寬。

3 右邊豎彎鉤轉折之處筆勢放輕放慢，彎後向右行，至尾端筆尖稍頓一下，穩穩地向上收筆尖。

1 單體字，注意橫畫細，直畫粗。

2 「曰」字三橫平行，均間。

1 左、右結構，左邊手筆畫少，橫畫不要寫太長。

2 右邊的「曷」為異體字寫法，字例源於歐陽詢《心經》。

3 橫畫平行均間。

1 左邊「言」部首筆畫少，橫畫不要寫太長。

2 右邊「帝」的「冖」寫寬一點，包住下面「巾」的寬度。

1 左、右結構，左邊手部首筆畫少，橫畫不要寫太長。下筆橫斜挑向右上方，也是避讓空間給右半部。

2 右邊的「曷」為異體寫法，字例源於歐陽詢《心經》。

3 橫畫平行均間。

1 左、右結構，右邊筆畫多，讓右。

2 「言」部的長度，約對齊「帝」的「巾」橫折鉤。

3 「巾」的垂露豎畫挺直有勁道，向下行筆漸漸收尖筆鋒。

1 三點水每一筆方向和寫法都不同，略呈弧形。

2 右邊「皮」字撇細捺粗。

3 最後一筆捺略長，把重心向下拉，使整個字有穩定感。

書法禪

「羅」字筆畫多，注意避讓、平行、均間等原則，亦反映人的生命與社會和諧的關係，就在互讓、呼應與並肩而行。

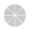

1 左、右結構，左邊「手」部首筆畫少，橫畫不要寫太長。下筆橫斜挑向右上方，也是避讓空間給右半部。

2 右邊「曷」上面的「日」寫窄，下面的「匃」較寬。

1 左、右結構，左邊「言」部首筆畫少，橫畫不要寫太長。

2 右邊「帝」的「宀」寫寬一點，包住下面「巾」。

3 「巾」的垂露豎畫挺直有勁道，向下行筆漸漸收尖筆鋒。

1 三點水每一筆方向和寫法都不同，略呈弧形。

2 右邊「皮」字撇細捺粗。

3 最後一筆捺略長，把重心向下拉，使整個字有穩定感。

1 字有三部分，下面的「維」是承載重心，所以「隹」的下橫畫略粗並加長。

2 「四」的空間平均，「隹」的橫畫平均間距，豎畫略比橫畫粗。

3 「糸」部縮窄，三點斜右上亦為減少空間。

1 橫畫多注意平行和均間。

2 橫畫細直畫粗。

1 左、右結構，左邊手部首筆畫少，橫畫不要寫太長。

2 右邊的「曷」為簡化寫法，字例源於歐陽詢《心經》。

3 橫畫平行均間。

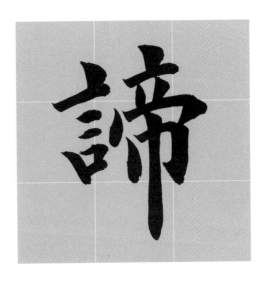

1　左、右二部分結構。

2　左邊「言」部的橫畫短，不要寫太寬。

3　右邊的「帝」下面「巾」不要寫太大，保持和「言」同一高度。

1　上面的「艹」和下面的「口」寬度相當。

書法禪

菩提的「菩」字上面有草，菩提心與菩提道都是需要耕耘的，陽光與法水的澆灌，使其慢慢滋養生長。

1　左、右二部分結構。

2　右邊有主筆捺，左邊的提「手」部寫窄，所以橫畫寫短。

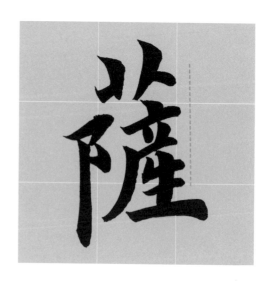

1 左部首「阝」左耳鉤需寫得窄，給右邊伸展的空間。

2 落筆尖寫短橫折，向左下撇，中間筆不離開紙面，接著連續向右下寫一斜鉤，輕頓筆尖隨即向左上斜收筆尖鉤出。

1 上、下二部分結構。

2 波的三點水呈弧形。

3 下部的「女」筆畫雖少，但長橫畫是全字重心。

1 部首「言」上的豎點略偏右。

2 右邊「可」的「口」在二分之一的上面。

3 結構左高右低。

（銘謝香港大學宋珮怡同學協助本範帖圖片整理）

琉璃文學 41

妙筆耕心 —— 楷書心經
Practicing Calligraphy to Cultivate the Mind:
Writing the Heart Sutra in the Standard Script

著者	崔中慧
出版	法鼓文化
總監	釋果賢
總編輯	陳重光
編輯	張晴、林文理
封面設計	化外設計
內頁美編	小工
地址	臺北市北投區公館路186號5樓
電話	(02)2893-4646
傳真	(02)2896-0731
網址	http://www.ddc.com.tw
E-mail	market@ddc.com.tw
讀者服務專線	(02)2896-1600
初版一刷	2022年5月
初版二刷	2024年5月
建議售價	新臺幣380元
郵撥帳號	50013371
戶名	財團法人法鼓山文教基金會—法鼓文化
北美經銷處	紐約東初禪寺
	Chan Meditation Center (New York, USA)
	Tel: (718)592-6593 E-mail: chancenter@gmail.com

法鼓文化

國家圖書館出版品預行編目資料

妙筆耕心:楷書心經 / 崔中慧著. -- 初版. --
臺北市:法鼓文化, 2022.05
　　面;　公分
　　ISBN 978-957-598-953-8 (平裝)

1.CST: 習字範本 2.CST: 楷書

943.9　　　　　　　　　　111003590